Title	Price
L'Homme du siècle, dr. h.	40
La Visite domiciliaire, dr.	30
Le Royaume des femmes, f.	30
Le Sauveur, com. 3 a.	40
Les Faussaires Anglais, mél.	30
Le Magasin pittoresque. rev.	30
Le Serf et le Boyard, mél.	30
Le Château d'Urtuby, op-c.	30
L'Amitié d'une jeune fille, m.	40
Je serai Comédien, c.	30
Le Fils de Ninon, dr. 3 a.	40
Le Prix de vertu, com.-v.	30
Le Curé Mérino, dr. 5 a.	50
Le Mari d'une muse, com.-v.	30
Flore et Zéphyre, fol.-v. 1 a.	30
Le Domino rose, com.-v.	30
La chambre de ma femme, c.	30
Les 4 Ages du Palais-Royal.	40
Juliette, dr. en 3 a.	40
Une Dame de l'Empire, c.-v.	30
La Paysanne demoiselle, v.	30
Un Soufflet, com.-v. 1 a.	30
Les Liaisons dangereuses, d.	40
Le Doigt de Dieu, dr. 1 a.	30
La Fille du Cocher, com.-v.	30
Théophile, com.-v. 1 a.	30
L'Oraison de St.-Julien, c.-v.	30
La Véunitienne, dr. 5 a.	50
L'honneur dans le crime, d.	50
Un Bal de domestiques, v.	30
Les Charmettes, com.	30
Pêcherel l'empailleur, v.	30
L'Aiguillette bleue, v. h.	30
Les Mal-Contents de 1579, d.	50
Une Chanson, dr.-v.	30
Le Dernier de la famille, c.-v.	30
L'Apprenti, v. en 1 a.	30
Le Triolet bleu, com.-v.	40
Salvoisy, com. en 2 actes.	30
Une aventure sous Charles IX.	40
Lestocq, op.-com. 4 actes.	50
Turiaf-le-Pendu, v.	30
Artiste et Artisan, com.-v.	30
L'Aspirant de marine, op.-c.	30
Un Ménage d'ouvriers, c.-v.	30
L'Interprète, v.	30
Un Enfant, dr. 4 a.	40
Le Capitaine Roland, c.-v.	30
La Tour de Babel, rev. ép.	30
La Nappe et le Torchon, c.-v.	30
Les Duels, com.-v. 2 a.	40
Vingt ans plus tard, v.	30
L'Angelus, op.-c.	30
Un Secret de Famille, dr.	40
Les Drs Scènes de la Fronde.	30
La Robe déchirée, com.-v.	30
Le Commis et la Grisette, v.	30
Lionel ou mon avenir.	40
Henre se comme une princesse	40
La Cinquantaine, com.-v.	30
Prêtez-moi 5 francs, mél.	30
Un Caprice de femme, op.-c.	30
L'Impératrice et la Juive, d.	50
Le Capitaine de vaisseau, v.	30
Les Sept péchés capitaux.	30
Le Juif errant, drame fant.	50
Deux femmes contre 1 homme.	30
Le Septuagénaire, dr. 4 a.	40
Gribouille, extravagance.	40
La Fermière de Savoie, v.	30
Les Deux Borgnes, fol.-v.	30
La Toque bleue, v.	30
Charles III ou l'Inquisition.	40
Deux de moins, com.-v.	30
Jacquemin, roi de Fr. c.-v.	40
Les immoralités, com.	30
La Lectrice, v. 2 a.	40
Le Comte de St.-Germain.	40
L'École des ivrognes.	40
Les Bons Maris, com.-v.	30
La Famille Moronval, dr. 5 a.	50
Morin, dr. en 5 a.	50
La Tempête, fol.-v. en 1 a.	30
Mon Ami Grandet, v.	40
Le Juif Errant, v. 2 a.	30
La Filature, v. en 3 a.	40
Le Marchand forain, op.-c.	30
L'Idiote, com.-v.	30
Les Tours Notre-Dame, v.	30
Le Mari de la Favorite, c.	50
Lord Byron à Venise, c.	40
La vie de Napoléon, sc. ép.	30
La Vieille Fille, com.-v.	30
Latude, mél. hist.	30
Georgette, v.	30
Le For-l'Évêque, v.	30
Le Ramoneur, v.	30
La Sentinelle perdue.	30
Au rideau ! v.	30
Un de plus, com.-v.	30
L'Ambitieux, com. 5 a.	50
Le Procès du mar. Ney, 4 a.	30
Une Passion, v. 1 a.	30
Estelle, com.-v. 1 a.	30
Antony, v. 4 a. par Al. Dumas	50
Mari de la veuve, A. Dumas.	30
Atar-Gull. mél. 4 a.	40
Gilette de Narbonne, v. 3 a.	40
Les Enfans d'Édouard, trag.	40
Mad. d'Egmont, com. 3 a.	40
Catherine Howard, dr.	50
La Prima Dona, v. 1 a.	30
Être aimé ou mourir, c.-v.	30
Une Mère, dr. 2 a.	40
Charles VII, par Al. Dumas.	50
Mademoiselle Marguerite.	30
Étienne et Robert, v.	30
Bouffon du Prince, 2 a.	40
La Consigne, com.-v. 1 a.	30
Marino Faliero, ? a. par C. Delavigne.	30
Napoléon, par Al. Dumas.	60
Charlotte, dr. 3 a.	40
Les Enragés, tabl. villageois.	30
Angèle, d. 5 a. par A. Dumas.	40
L'Homme du monde, d. 5 a.	50
Les Roués, v. 3 a.	30
Thérésa, d. 5 a. par A. Dumas.	50
Le Conseil de révision, v. 4 a.	30
La Chambre Ardente, d. 5 a.	50
Cotillon III, com.-v. 1 a.	30
Le Moine, dr. 4 a.	40
Reine, Cardinal et Page, v.	40
Jours gras sous Charles IX.	30
Père et Parrain, v. 2 a.	40
Jeanne Vaubernier, v. 3 a.	40
Les Deux Divorces, c.-v. 1 a.	30
Indiana, dr. en 5 parties.	50
Frétillon, en 5 a.	50
La Femme qu'on n'aime plus.	30
1834 et 1835, revue épis. 1 a.	30
Le Tapissier, com. en 3 a.	40
La Fille de l'Avare, v. en 2 a.	40
L'Autorité dans l'embarras.	30
Dolly, drame en 3 actes.	40
Les Chauffeurs, mél. en 3 a.	40
Les Deux Nourrices, v. en 1 a.	30
Les Pages de Bassompierre.	40
Au Clair de la lune, v. 1 a.	30
Farinelli, com.-hist. 3 a.	40
La None sanglante, d. 5 a.	50
Marmiton et Grs Seigneurs.	30
La Marquise, op.-com. 1 a.	30
Fich-Tong-Kang, v. 1 a.	30
Les Gants jaunes, v. 1 a.	30
Mon Ami Polyte, v. 1 a.	30
Le Cheval de Bronze, o.-c. 3 a.	40
Les Beignets à la Cour, c. 1 a.	30
Le Père Goriot, v. 2 a.	40
Fleurette, drame 3 a.	40
Anacharsis, vaud. 1 a.	30
La Traite des Noirs, drame.	50
Manette, com.-v. 1 a.	40
Karl, drame en 4 actes.	40
La Laide, d. 3 a.	40
Le Vendu, tableau pop. 1 a.	30
Jeanne de Flandre, mél.	40
L'If de Croissey, com.-v.	40
Une Chaumière et son cœur, v.	30
Cornaro, parodie d'Angélo.	30
Une Camarade de Pension, 3 a.	40
Cromwell, drame 5 actes	50
Marais-Pontins, vaud. 2 a.	30
Mathilde, com. 3 a.	40
Ombre du mari, vaud. 2 a.	40
Amours de Faublas, bal. 3 a.	30
Porte-Faix, op.-com. 3 a.	30
On ne passe pas, vaud. 1 a.	30
Ma Femme et mon Parapluie.	30
Micheline, op.-c. 1 a.	30
Le Violon de l'Opéra, v. 1 a.	30
La Prova d'un op. seria, 1 a.	30
Alda, op.-c. 1 a.	30
Jacques II, dr. en 4 a.	40
Mon Bonnet de nuit, v.	30
Fille mal élevée, c.-v. 2 a	40
La Berline de l'Émig. d. 5 a.	50
Un de ses Frères, v.	30
Les deux Reines, op.-c.	30
La Mère et la Fiancée.	40
Le Curé de Champaubert, v.	40
L'Habit ne fait pas le moine, v.	40
Marguerite de Quélus, d. 3 a.	40
Les Mineurs, mél. 3 a.	40
L'Agnès de Belleville, 3 a.	30
Plus de jeudi, v. 2 a.	30
Les Créoles. en 2 actes.	40
Pauvre Jacques c.-v. 1 a.	30
Un Roi en vacances, v. 3 a.	40
Madelon Friquet, v. 2 a.	40
L'Aumônier du régiment, 1 a.	30
L'Octogénaire, c.-v. 1 a.	30
Chérubin, c.-v. 1 a.	30
Cosimo, op.-bouff. 2 a.	40
Testament de Piron, v. 1 a.	30
La Périchole, v.	30
Un Mariage sous l'emp. v. 2 a.	40
La Pensionaire mariée, c.-v.	40
Le Jugem. de Salomon, 1 a.	30
Le Mariag. raisonnable, c. 1 a.	30
La Tirelire, com.-v. 1 a.	30
Les Bédoins en voyage.	30
La Femme qui se venge, v.	30
La tache de sang, d. 3 a.	40
Touïotto, d. 3 a.	40
La Savonnette impériale, v.	40
André v. 2 a.	40
En attendant, v. 1 a.	30
La Femme du peuple, tab.	30
Zazezizozu, ferie en 4 a.	40
La Fille de Cromwell, v.	40
Jean-Jean, parodie en 5 pièc.	30
La Sonnette de nuit, v.	30
Une loi anglaise, c.-v. 2 a.	40
Le Mémoire d'un père, 1 a.	30
La Fiole de Cagliostro, v.	30
Paris dans la Comète, rev.	30
Infidélités de Lisette, v. 3 a.	40
Aurélie, d. en 4 a.	40
Valentine, dr.-v. en 2 a.	40
Coquelicot v. 3 a.	30
Plus de loterie, v. 1 a.	30
Pensionat de Montereau.	30
Elle n'est plus, v. 1 a.	30
Actéon, par M. Scribe.	30
La Folle, dr. 3 a.	40
Le Gamin de Paris, c.-v. 2 a.	40
Le Transfuge, d. en 3 a.	40
Sous la Ligue, v. 3 a.	30
Madeleine com.-v. 2 a.	40
M. et Mme Galochard.	30
Les Chansons de Désaugiers.	30
La Fille de la Favorite, 3 a.	40
Art de ne pas payer son terme.	30
Coliche, com.-v. 1 a.	30
Clémentine, com.-v. 1 a.	30
Gilblas, v. 3 a.	30
Jérusalem délivrée.	50
Le Prévôt de Paris, mél. 3 a.	40
Renaudin de Caen, c.-v. 2 a.	40
Chut ! 2 actes, par Scribe.	30
Héloïse et Abeilard, d. 5 a.	50
L'Enfant du Faubourg, v. 3 a.	40
L'Ingénieur, v. 3 a.	40
Changée en Nourrice, v. 2 a.	40
Les Chaperons blancs, op.-c.	40
La Marq. de Prétintaille, v. 1 a.	30
Sarah, op.-c. 1 a.	30
Sur le Pavé, v. 1 a.	30
Don Juan de Marana, myst.	50
Une St-Barthélemy, v. 1 a.	30
La Liste des notables, v. 2 a.	40
La Reine d'un jour, v. 1 a.	30
Le Démon de la nuit, v. 2 a.	40
Un Procès criminel, c. 3 a.	40
Le Portrait du Diable, v. 1 a.	30
Mariana, c.-v. 3 a.	40
Le Comte de Horn, dr. 3 a.	40
Un Bal du grand monde, v. 1 a.	30
L'Oiseau Bleu, v. 3 a.	40
Le Barbier du Roi d'Arago 3 a.	40
Balthasar, v. 1 a.	30
Amazampo, dr. 4 a. 6 t.	50
La Vaubalière, dr. 5 a.	50
Le Luthier de Vienne, op.-c.	30
Les Misères d'un Timbalier.	30
Le C. des Informations, v. 1 a.	30
Casanova, v. 3 a.	40
Georgine, c.-v. 1 a.	30
Mistress Sidons, c.-v. 2 a.	40
Tout ou Rien, dr. 3 a.	40
Lestocq, v. 1 acte.	30
Madame Pétrerhoff, v. 1 a.	30
D'Aubigné, v. 2 a.	30
Christiern, mél. 3 a.	40
Kean, c. 5 a. par Dumas.	50
Le Diadesté, op.-c. 2 a.	30
Arriver à propos, v. 1 a.	30
Le Frère de Piron, v. 1 a.	30
Le Roi malgré lui, v. 2 a.	40
Le Puits de Champvert, d. 3 a.	30
Le Diable amoureux, v. 1 a.	30
Le Passé, v. 2 a.	30
Nabuchodonoscr. dr.	40
Sir Hugues, par Scribe. dr.	30
Marie, par Mme Ancelot.	40
Pierre le Rouge, c.-v. 3 a.	40
L'Homéopathie, c.-v. 1 a.	30
Théodore, v. 1 a.	30
L'Epée de mon père, v. 1 a.	30
La Femme de l'épicier, v. 1 a.	30
Dolorès, mélod. 3 a.	40
Un Cœur de mère c. v. 2 a.	40
Jaffier, drame en 5 a.	50
Les Pontons de Cadix, 1 a.	30
Les deux Coupables, v.	40
Marion Carmélite, v. 1 a.	30
Le Muet d'Ingouville, c.-v. 2 a.	40
El Gitano, mél. 5 a.	50
Léon, drame en cinq actes,	50
Fils d'un agent de change, 1 a.	30
Le comte de Charolais, c. 3 a.	40
Le Mari de la dame de chœurs	40
Valérie mariée, dr. 3 a.	40
Roquelaure, vaud. 4 a.	50
Madame Favart, c. 3 a.	40
L'Ambassadrice, op.-c. 3 act.	40
L'Année sur la Sellete, rev. 1 a.	30
Le Secret de mon oncle, v. 1 a.	30
La Nouvelle Héloïse, dr. 3 a.	40
Gaspardo, par M. Bouchardy.	50
Le Postillon de Lonjumeau,	40
La Chevalière d'Éon, v. 2 a.	40
Austerlitz, événement hist. 3 a.	40
Le muet de St-Malo, v. 1 a.	30
Strodella, com. v. 3 a.	30
La Laitière et les 2 Chasseurs	30
Riche et Pauvre, dr. 5 a.	50
La Champmeslé, c.-anec. 2 a.	40
Huit ans de plus, mél. 3 a.	40
Père et Fils, v.	30
Les sept Infans de Lara, d. 5 a.	50
Michel, c.-v. 1 a.	30
Paraviadès, dr. 3 a.	40
Le Portefeuille ou 2 Familles,	50
Riquiqui, com.-vaud. 3 a.	40
Un grand Orateur, c.-v. 1 a.	30
Trop heureuse, c.-v. 1 a.	30
La Vieillesse d'un grand roi,	40
L'Étudiant et la grande Dame,	40
La Comtesse du Tonneau, 2 a.	40
Le Paysan des Alpes, dr. 5 a.	50
Polly, com.-vaud. 1 a.	30
Le Bouquet de bal, c. 1 a.	30
La Vendéenne, v.	30
L'honneur de ma Mère, dr. 5 a.	50
Eulalie Granger, dr. 5 a.	50
Schubry, com.-vaud. 1 a.	30
Julie, com. 5 a.	50
L'Ange Gardien, dr.-v. 3 a.	40
Miel et Vinaigre, c.-v. 1 a.	30
Paul et Pauline, c.-v. 1 a.	30
Femme et Maîtresse, c.-v. 1 a.	30
Jeanne de Naples, dr. 5 a.	50
Le Gars, dr. 5 a.	50
Un Chef-d'Œuvre inconnu,	40
Vouloir c'est Pouvoir, c.-v. 2 a.	40
Mina, com.-vaud. 2 a.	40

LE ROI D'YVETOT,

OPÉRA-COMIQUE EN TROIS ACTES,

PAR MM. DE LEUVEN ET BRUNSWICK,

MUSIQUE DE M. ADAM.

REPRÉSENTÉ POUR LA PREMIÈRE FOIS, A PARIS, SUR LE THÉATRE ROYAL DE L'OPÉRA-COMIQUE,
LE 13 OCTOBRE 1842.

A BÉRANGER,

A L'AUTEUR DU SUCCÈS,

Les Auteurs de la Pièce.

~~~~~~~~~~~~~~~~~~~~~~~~~~~~~~~~~~~~~~~~~~~~~~~~~

| PERSONNAGES. | ACTEURS. | PERSONNAGES. | ACTEURS. |
|---|---|---|---|
| JOSSELYN............ | M. Chollet. | MARGUERITE............ | Mlle Rouvroy. |
| ADALBERT............ | M. Audran. | JEANNETON, servante de Josselyn... | Mlle Darcier. |
| RÉGINALD D'HOUDEVILLE, commandeur de l'ordre de Malte....... | M. Grard. | UN PAYSAN, UN HOMME D'ARMES, HABITANTS, CHEVALIERS DE MALTE. | |
| DANIEL, meunier................ | M. Mocker. | | |

*La scène se passe à Yvetot, vers 1580.*

---

## ACTE PREMIER.

Le théâtre représente un parloir gothique : à droite, une fenêtre ouverte avec balcon; portes au fond et de côté. Sur le devant de la scène, à gauche, une table, un bahut, un grand fauteuil de cuir.

### SCÈNE PREMIÈRE.

*Au lever du rideau, Adalbert entre avec agitation par le fond et court au balcon.*

ADALBERT, *regardant à la fenêtre.*

Je ne me trompe pas!... cet homme qui me suivait, qui paraissait m'épier, il est encore là... Ah! il s'éloigne... oui je le vois disparaître. (*Quittant le balcon.*) Allons, je m'alarmais à tort. Le hasard, sans doute, l'a conduit sur mon chemin. Oui, oui, plus de crainte, de terreur! Ne pensons qu'à Marguerite, au bonheur qui m'attend!

AIR.

Non, plus de tristesse,
De sombre avenir,
Une douce ivresse
Vient tout embellir !
O troupe jolie
Des riants amours,
Donnez à ma vie
Espoir et secours !
Oui, maintenant le plus beau rêve
Pour moi se réalise enfin ;
Et le jour, qui gaiement s'achève,
Promet un plus doux lendemain.
Près de celle qui m'est si chère,
Mon cœur soudain s'est ranimé...
Adieu, chagrins, douleur amère,
Qui brisiez mes jours sur la terre...
Je suis au ciel ; je suis aimé !

## SCÈNE II.

ADALBERT, JEANNETON. *Elle entre par le fond.*

JEANNETON, *déposant sur la table le panier qu'elle portait au bras.*
Tiens, c'est vous, messire Adalbert ?
ADALBERT, *étourdiment.*
Bonjour, Jeanneton. Vrai Dieu ! je ne t'ai jamais vu si accorte et si fraîche !
JEANNETON.
Et moi, je ne vous ai jamais vu si éveillé ! Mais quel changement ! Il n'y a pas deux mois encore, quand vous êtes arrivé ici, vous n'osiez pas lever les yeux ; vous rougissiez quand on vous parlait, vous étiez enfin d'une timidité...
ADALBERT.
Bien gauche, bien ridicule, n'est-ce pas ? Mais que veux-tu, Jeanneton ! on me destinait à la vie religieuse, au célibat !
JEANNETON, *étonnée.*
Vous ?
ADALBERT.
Et, tu conçois, du matin au soir, on nous prêchait le silence et le recueillement ; on nous dépeignait le monde comme un enfer, et les femmes comme des démons.
JEANNETON, *souriant.*
Quant à ça, il pourrait bien y avoir quelque chose de vrai.
ADALBERT.
En tout cas, ce sont des démons bien gentils, et en adorant Marguerite, je ne crains pas de me damner.
JEANNETON.
Je crois bien ; elle, c'est un ange !
ADALBERT.
Aussi, son premier regard m'a fait tressaillir ; j'ai bientôt compris que l'on cherchait à m'abuser ; j'ai senti combien serait cruelle pour moi cette vie d'isolement à laquelle on voulait me condamner. Aimer une femme, Jeanneton, en être aimé ! mais c'est respirer, c'est vivre !
JEANNETON.
Voyez donc ! qu'on dise encore que l'amour n'opère pas des merveilles ! (*Montrant Adalbert.*) Il y a deux mois, c'était un petit moinillon.
MARGUERITE, *en dehors, à droite..*
Jeanneton ! Jeanneton !
ADALBERT, *avec joie.*
Mais voici Marguerite !

## SCÈNE III.

LES MÊMES, MARGUERITE.

MARGUERITE, *entrant par la droite et avec timidité.*
C'est vous, messire Adalbert ?
ADALBERT.
Chère Marguerite !...
MARGUERITE.
Jeanneton, si tu savais les belles fleurs qu'on a plantées sous ma fenêtre !...
JEANNETON, *avec malice.*
Et vous n'avez pas deviné quel est le galant ?
MARGUERITE, *baissant les yeux.*
Non, Jeanneton.
JEANNETON.
Je vais vous aider, mam'selle ; ce galant n'a pas oublié que c'est demain votre fête, sainte Marguerite ; pour placer des fleurs sous votre balcon, il lui a fallu, au risque de se blesser vingt fois, traverser la haie d'aubépine...
MARGUERITE, *vivement.*
Adalbert ! quelle imprudence !
JEANNETON, *souriant.*
Tiens, vous disiez que vous ne saviez pas !...
MARGUERITE,
N'ai-je pas tous les jours à remercier messire Adalbert de quelque attention nouvelle ?
ADALBERT.
Je vous aime tant, Marguerite !... Aussi, voyez-vous, ce soir même, avant le souper, je vous demande bravement à maître Josselyn votre père !
JEANNETON, *passant entre eux.*
Tout doux, tout doux, messire ! vous allez un peu vite !
MARGUERITE.
Pourquoi donc cela, Jeanneton ? qu'a-t-il à craindre ?
JEANNETON.
Dame, maître Josselyn...
ADALBERT, *l'interrompant.*
Est un ancien marchand drapier de Rouen ; il me semble, Jeanneton, que ce n'est pas bien effrayant...
JEANNETON.
Sans doute ; mais cet ancien marchand est maintenant le plus riche bourgeois d'Yvetot ; et messire Adalbert, que j'aime beaucoup du reste, n'est, comme il nous l'a dit, qu'un pauvre orphelin.
MARGUERITE.
Raison de plus ; mon père n'a-t-il pas du bien pour tout le monde ?
ADALBERT.
Aussi, pas un habitant qui ne prie le ciel pour

lui ; il ne peut pas se montrer sur la place sans être à l'instant même entouré, fêté, béni...

JEANNETON.

C'est vrai ; mais qui vous dit qu'avec sa richesse, il n'ait pas songé pour sa fille à un échevin, à un capitaine d'armes, peut-être même à un gentilhomme, un baron, qui sait ?...

MARGUERITE.

Lui ! mon père ! si simple, si bon !

ADALBERT.

Je suis le gendre qu'il lui faut... D'ailleurs, depuis deux mois que j'habite la petite tourelle du jardin, que je lui ai louée, je fais tout pour lui plaire : je lui tiens tête lorsqu'il a le verre à la main ; je répète ses joyeux virelais ; enfin, selon lui, je suis un gai compagnon...

MARGUERITE, *d'un air confidentiel.*

Il dit même que vous l'avez ensorcelé.

JEANNETON.

Tout ça ne prouve pas qu'il vous accorde ce qu'il a de plus précieux !

*Elle passe près de la table, et commence à disposer le couvert.*

MARGUERITE.

Laissez dire Jeanneton ; j'ai de bonnes nouvelles !

ADALBERT, *avec joie.*

Il se pourrait... parlez, Marguerite !

MARGUERITE.

Hier, sitôt après que vous nous eûtes quittés, je devins pensive, préoccupée ; je crus m'apercevoir que mon père me regardait en souriant ; puis il s'approcha de moi : « Marguerite, voyons; » j'ai donc l'air bien sévère ? Pourquoi ne pas se » confier à moi ? Qu'on vienne ! qu'on me parle ! » Et ses yeux se dirigeaient vers la tourelle que vous habitez.

ADALBERT, *transporté.*

Eh quoi ! Marguerite ! il a dit cela !... Au fait, il a raison, pour obtenir, il faut demander. Aujourd'hui même, je lui parlerai : « Maître Josse-» lyn, j'adore Marguerite ; pour mon bonheur, » pour le sien, pour le vôtre, dites oui, et nous » courons à l'église ; ensuite les ménétriers ; une » noce comme vous les aimez, bien gaie, bien » joyeuse, et vive Dieu ! personne n'aura à s'en » repentir. »

JEANNETON.

Voici le maître.

~~~~~~~~~~~~~~~~~~~~~~~~~~~~~~~~~~~~

SCÈNE IV.

LES MÊMES, JOSSELYN.

JOSSELYN.

PREMIER COUPLET.

Fi des honneurs,
Des grandeurs !
Parlez-moi
D'un chez soi
Où l'on est bien à l'aise !
Où, bon bourgeois

D'autrefois,
Seul maître de son choix,
On ne suit que ses lois ;
Où, sitôt qu'on a froid,
On se chauffe à sa braise ;
Où, libre sous son toit,
Dès qu'on a soif, on boit ;
Où le plus doux accord
Remplace l'étiquette ;
Où, sans soins, sans discord,
Sans trouble, sans remord,
Sans effort,
On s'endort,
Faisant des songes d'or
Sur sa pauvre couchette.

Oui, le bonheur est là,
Le cœur vous le dira,
Et d'être heureux voilà,
Amis, tout le mystère !
Il n'y manquera rien,
Si vous avez sur terre,
Pendant votre carrière,
Pu faire
Un peu de bien.

TOUS QUATRE.

Le bonheur, il est là,
Voilà tout le mystère ;
Le bonheur, il est là,
Le secret le voilà !

JOSSELYN.

DEUXIÈME COUPLET.

Sans ennemis,
Sans soucis,
Bien portant, moi, je vis,
Sans jamais savoir l'heure ;
Au pèlerin,
En chemin,
Gaiement j'ouvre soudain
Et ma bourse et ma main ;
Il est bien accueilli
Dans ma simple demeure ;
Toujours il trouve ici
Un charitable abri.
De lui je fais grand cas,
Pourvu qu'il soit bon diable,
Qu'il goûte à tous les plats ;
Chez moi point d'embarras,
Même après le repas,
On ne lui défend pas
De tomber sous la table.
Oui, le bonheur est là,
Le cœur vous le dira ;
Et d'être heureux voilà,
Amis, tout le mystère !
Il n'y manquera rien,
Si vous avez sur terre,
Pendant votre carrière,
Pu faire
Un peu de bien.

ENSEMBLE.

Le bonheur il est là,
Voilà tout le mystère ;
Le bonheur il est là,
Le secret le voilà !

JOSSELYN.

Eh bien, Jeanneton, eh bien, ma mie, la table n'est pas mise, le cidre n'est pas tiré ?...

Est-ce que mon compère le curé de Saint-Thomas aurait supprimé les soupers dans sa paroisse?

JEANNETON, *commençant à dresser la table.*

Oh! il aime trop ses ouailles pour cela...

JOSSELYN, *à Adalbert.*

Ah ça, mon jeune hôte... mon gentil damoisel... vous soupez avec nous?... c'est convenu. Allons, dépêchons, Jeanneton... dépêchons!.. nous avons de grandes affaires ce soir, à la veillée... rendez-vous général chez André le buvetier... ça me fera coucher tard... ça n'est pas dans mes habitudes; mais enfin...

ADALBERT.

Et pourquoi donc ce rendez-vous?

JOSSELYN.

Ne voilà-t-il pas un grand mois que la nouvelle de la mort de notre pauvre sire le roi d'Yvetot nous est arrivée?

MARGUERITE, *à Adalbert.*

Ce brave seigneur était allé en terre sainte pour accomplir un vœu.

JOSSELYN.

Oui... et il aurait bien mieux fait de rester chez lui... il nous aurait évité de grands embarras... car il ne laisse pas d'héritier, et nous sommes obligés de nous choisir un maître.

ADALBERT.

Sur qui a-t-on jeté les yeux?

JOSSELYN.

Ils n'ont pas encore pu s'entendre!... Les uns veulent le comte d'Evreux; les autres prétendent se donner à nos voisins les puissants chevaliers de Malte, de la commanderie d'Houdeville. Je ne m'en suis guère mêlé jusqu'à présent.

MARGUERITE.

Sans cela, il y a longtemps que ce serait décidé...

JEANNETON, *toujours occupée à mettre le couvert.*

Je crois bien... Maître Josselyn est le plus gros bonnet de la ville... et il n'aurait qu'un mot à dire...

JOSSELYN.

Après tout, mes enfants, cela m'importe fort peu, pourvu qu'on me laisse en paix bien boire, bien manger et bien dormir!... Cependant, j'avoue que je penche pour les chevaliers de Malte.

ADALBERT, *vivement.*

Ah! messire!...

JEANNETON.

Par exemple!

JOSSELYN.

Eh! eh! ce sont nos plus proches voisins... des guerriers très-peu commodes... Depuis longtemps ils ont des prétentions sur notre pauvre petit royaume... cela pourrait concilier bien des choses...

ADALBERT.

Oh! vous réfléchirez, messire... Le comte d'Evreux est un puissant seigneur... qui mieux que lui peut vous protéger, vous défendre?

JEANNETON, *s'approchant, et tout en essuyant une assiette.*

C'est aussi mon opinion... Les chevaliers de Malte sont de braves guerriers sans doute, mais ils sont tristes, sévères...

MARGUERITE.

Leur chef surtout, le commandeur Réginald d'Houdeville... il est, dit-on, d'une rigidité!...

JEANNETON.

Et puis, des gens qui, par état, doivent détester les femmes!... N'est-ce pas, messire Adalbert?

ADALBERT, *troublé.*

Je ne sais... j'ignore...

JEANNETON.

Tandis qu'avec le comte d'Evreux nous aurions une cour brillante.. des fêtes, des passes d'armes: on ne pourrait plus faire un pas dans Yvetot sans rencontrer un prince, un duc, un comte, un haut baron!... les belles toilettes, les beaux seigneurs... les riches damoiselles!... Et vous, maître Josselyn, grâce à votre richesse, vous pourriez acheter un fief, devenir noble et passer par les rues en belle litière dorée.

MARGUERITE, *souriant.*

En litière dorée... mon père!

JOSSELYN.

Il y a longtemps que je dis qu'elle est folle... Mais qui vous a mis en tête de telles idées, ma mie?...

JEANNETON, *avec orgueil.*

Quelque chose en moi qui me dit que je ne suis pas faite pour rester une vilaine... je dois monter...

JOSSELYN.

En attendant il faut descendre... au cellier... Apporte-moi trois pots de mon plus vieux cidre...

ADALBERT.

C'est ça!... on ne saurait fêter trop gaiement un jour comme celui-ci!... La veille de sainte Marguerite!...

JOSSELYN.

Ah! mon Dieu! où donc avais-je la tête? (*A Marguerite.*) J'allais oublier de te faire mon présent; car j'y ai songé, ma petite Marguerite!

Tous se rapprochent de Joselyn avec curiosité.

QUATUOR.

Oui, mon enfant, pour célébrer ta fête,
Selon mon cœur, selon mes vœux,
Dès le matin, j'ai cherché dans ma tête
Ce qui doit te plaire le mieux;
Et je crois avoir, dans mon zèle,
Su choisir, en fait de présents,
Celui que gente damoiselle
Doit préférer à dix-sept ans.

ENSEMBLE.

Oui, j'ai su trouver dans mon zèle, etc.

ADALBERT, MARGUERITE et JEANNETON, *cherchant, à part.*

Qu'a-t-il donc choisi dans son zèle,
Et quel est, en fait de présents,
Celui que gente damoiselle
Doit préférer à dix-sept ans?

JEANNETON.
J'y suis... j'y suis... riche dentelle?
JOSSELYN.
Ce n'est pas ça...
ADALBERT.
De beaux bijoux?
JOSSELYN.
Ce n'est pas ça.
MARGUERITE.
Robe nouvelle?
JOSSELYN.
Ce n'est pas ça.
ADALBERT.
Mais dites-nous...
JEANNETON.
Pourquoi donc tarder davantage?
Montrez ce présent merveilleux.
ADALBERT.
Quel est-il?
MARGUERITE.
C'est un badinage.
JOSSELYN.
Non vraiment... c'est très-sérieux!
ADALBERT.
Je cherche en vain...
JOSSELYN.
Eh bien, messire,
A votre aide je viens ici :
Ce que damoiselle désire
A dix-sept ans... c'est un mari!
ADALBERT, *avec effroi.*
Un mari!
MARGUERITE, *de même.*
Un mari!
JEANNETON, *étonnée.*
Un mari!
JOSSELYN.
Et ce mari,
Je l'ai choisi.
ADALBERT *et* MARGUERITE, *à part.*
Grand Dieu!
JOSSELYN.
Ce mari...
En souriant, après avoir observé leur anxiété, et montrant Adalbert.
Le voici!
ADALBERT *et* MARGUERITE, *avec transport.*
Qu'ai-je entendu!
JOSSELYN.
Vous gardiez le silence,
Moi, j'ai dû prévenir vos vœux.
ADALBERT.
Ah! vous comblez mon espérance!
JOSSELYN.
Elle est à vous, soyez heureux!
A Jeanneton.
Dans leurs regards le bonheur brille;
Je rajeunis en les voyant...
A Marguerite.
Eh bien, dis-moi, petite fille,
Ai-je bien choisi mon présent?
ADALBERT.
Pour la vie à vous, Marguerite!
JOSSELYN, *à Adalbert.*
Chez le curé courez bien vite,
Qu'il nous prépare, dès demain,
Grande messe pour votre hymen.
MARGUERITE.
Du bonheur que le ciel nous donne
Je vais remercier ma patronne.

JOSSELYN.
Allez!... et puis nous souperons,
Nous nous mettrons gaiement à table!
En l'honneur de ce couple aimable,
Je veux mettre à sec vingt flacons.
Allons, qu'on s'empresse!
En ce jour d'ivresse,
La douce allégresse
Enfin me sourit:
Point de crainte aucune,
D'idée importune,
Car dame fortune
Chez moi s'établit.
ADALBERT.
Allons, qu'on s'empresse!
En ce jour d'ivresse,
La douce allégresse
Enfin nous sourit.
Plus de crainte aucune,
D'idée importune,
Car dame fortune
Pour moi s'adoucit.
MARGUERITE *et* JEANNETON.
Allons, qu'on s'empresse,
En ce jour d'ivresse,
La douce allégresse
Enfin { leur / nous } sourit!
Point de crainte aucune,
D'idée importune,
Car dame fortune
Chez nous s'établit.
Adalbert sort par le fond et Marguerite par le côté.

SCÈNE V.
JOSSELYN, JEANNETON.
JOSSELYN, *gaiement.*

Sont-ils contents! sont-ils heureux!... la jolie noce que ça va faire!.. Nous y danserons, Jeanneton!... je veux sauter avec toi, friponne!
Il lui donne une tape sur la joue.

JEANNETON.

Je ne dis pas non... demain je serai tout aussi gaie qu'un autre...

JOSSELYN.

Et pourquoi pas aujourd'hui?

JEANNETON.

Ah! dam!... ce n'est point que je veuille dire du mal de messire Adalbert, Dieu m'en garde!... mais suivant moi, vous auriez pu choisir pour mam'selle un parti plus brillant!

JOSSELYN.

Ah! te voilà encore avec ton ambition!... Je vous le répète tous les jours, vous aimez trop les grandeurs, ma mie!

JEANNETON.

Et vous pas assez!... c'est ce que vous disait sans cesse notre maître et seigneur, le roi d'Yvetot.. Vous auriez bien dû l'écouter un peu, lui, qui ne faisait rien sans vous consulter!... et ne pas refuser ce qu'il vous proposait... de gouverner pendant son absence... La belle chose, favori d'un roi!

JOSSELYN, *se récriant.*

D'un roi, d'un roi... d'abord, on aurait bien pu

le chicaner là-dessus : un de ses aïeux eut un jour la fantaisie de se faire appeler roi... on a laissé ce titre à ses descendants par habitude et par courtoisie.

JOSSELYN.

Enfin n'importe! pendant son voyage, au lieu du grand bailli qui le représente, et que tout le monde déteste, vous auriez été le maître ici.

JOSSELYN.

A quoi bon ? ça rend-il plus heureux ?... Rappelle-toi donc notre défunt seigneur... personne jamais ne l'a vu sourire... Je me souviens du jour de son départ... Tous deux nous avions de tristes pressentiments... Comme il me serrait dans ses bras !...

JEANNETON

Je le vois encore !... j'étais là ; il vous a même dit quelques mots à voix basse, en vous remettant une petite cassette qui, depuis ce temps, est restée enfermée dans ce bahut... Mais que peut-elle donc contenir, cette cassette ?

JOSSELYN.

Rien, rien...

JEANNETON.

Alors, pourquoi toujours refuser de me faire voir...

JOSSELYN.

Parce que c'est inutile!

JEANNETON, à part.

Ça n'empêche pas qu'aujourd'hui même...

JOSSELYN.

Allons... allons, occupe-toi de ton service... Adalbert ne va pas tarder à revenir... prépare-nous un bon repas... C'est le souper des fiançailles... Ça te fait rire, Jeanneton ?...

JEANNETON.

Oui, ça me donne à penser que bientôt peut-être, pour mon propre compte...

JOSSELYN.

Auriez-vous un amoureux ? voudriez-vous me quitter, ingrate ?...

JEANNETON.

Dam! on ne peut pas toujours rester fille.

JOSSELYN.

Je ne demande pas l'impossible ; cependant.. dis donc, Jeanneton, si quelqu'un se présentait pour te demander ton cœur et ta main... ne te presse pas trop de t'engager !...

JEANNETON, avec curiosité.

Pourquoi me recommandez-vous ça, maître ?

JOSSELYN.

Oh! tu sauras un peu plus tard... A tout à l'heure, ma belle ; souviens-toi bien, à l'égard des amoureux... ne te presse pas trop... je ne te dis que ça... ne te presse pas trop ?

SCÈNE VI.

JEANNETON, seule.

Il ne me dit que ça ! c'est bien assez... Depuis longtemps je le voyais venir... mon pauvre Daniel !... mon amoureux !.. l'oublier !... Il n'est que garçon meunier, c'est son seul défaut ; car il est jeune, gentil !... et je l'aime... je l'aime beaucoup Daniel !... (Après un moment de réflexion.) Je sais bien que je serais plus riche... que je deviendrais une dame... que j'aurais un mari qui pourrait satisfaire tous mes caprices... qui obéirait à toutes mes volontés... c'est-à-dire, non ; maître Josselin est parfois bien entêté sur de certaines choses... Enfin, cette cassette, qui est là dans le bahut, il n'a jamais voulu me la laisser voir ; aussi je suis d'une curiosité... si ça durait plus longtemps, j'en tomberais malade !... Heureusement, ce matin, il a par hasard oublié cette clef sur la table !... Je suis seule, bien seule... je vais à l'instant même... (Elle se dirige vers le bahut.) Quelqu'un !... c'est toi, Daniel ?

SCÈNE VII.

JEANNETON, DANIEL.

DANIEL.

Oui, c'est moi, mam'selle ; je ne vous dérange pas ?

JEANNETON, regardant le bahut.

Non, mon garçon... cependant tu aurais mieux fait de venir un instant plus tard.

DANIEL.

Je m'en vas...

JEANNETON.

Du tout ; puisque te voilà, reste... Approche... (Prenant un mouchoir dans la poche de Daniel, et lui essuyant le front.) Mais voyez donc un peu comme il a chaud !

DANIEL.

J'ai tant couru pour vous voir...

JEANNETON.

Tu m'aimes donc toujours ?

DANIEL.

Je ne peux pas me guérir.

JEANNETON.

Tant mieux !

DANIEL.

Tant pis !... à quoi que ça me sert mon amour ? Mon pauvre cœur est comme un moulin qui tourne et qui n'a rien à moudre !... Quand je parle mariage, aujourd'hui vous me dites oui, demain vous me dites non !... Je vois tous les jours à Yvetot des gens qui s'unissent... moi seul, je ne peux pas m'unir ! Enfin, les étrangers ont même plus de chance que moi qui suis du pays.. tenez, messire Adalbert ; je viens de le rencontrer... Il était d'une joie, d'une gaieté !... Tout en courant, il m'a crié : « Daniel, tu ne sais pas ?... je me marie... je t'invite à ma noce !... »

JEANNETON.

Eh bien, c'est aimable!

DANIEL.

C'est chagrinant ! Le bonheur des autres, ça m'afflige!

JEANNETON, *le cajolant.*

C'est d'un vilain caractère ! Il faut être gentil ; entendez-vous, mon petit Daniel ! (*A part, en le regardant.*) Je lui fais de la peine, je m'en veux... et pourtant ce n'est pas ma faute ; c'est qu'une fois mariée avec lui, plus de beaux rêves !... Pauvre garçon !

DANIEL, *ému.*

Allons, bon ! voilà encore un de ces regards qui me disent : Patience, Daniel... espère Daniel ; c'est pour la semaine prochaine !... Mais un nuage vient gâter ce beau temps-là !

JEANNETON.

Rassure-toi donc... tu sais bien que je te préfère aux autres.

DANIEL.

Vous me l'avez souvent répété, d'accord ; mais, si cela était vrai, vous seriez depuis longtemps ma ménagère ; et vous ne l'êtes pas !... Savez-vous pourquoi ? vous êtes une ambitieuse !...

JEANNETON.

Une ambitieuse, moi ?... Si je te disais ce qu'on me propose, et ce que je veux refuser !

DANIEL.

Quoi donc ?

JEANNETON.

Une ambitieuse ! si l'on peut croire... Tiens, pour te prouver le contraire, je t'épouserais tout de suite... si au lieu d'être garçon de moulin, tu étais seulement maître meunier.

DANIEL, *transporté.*

Bien vrai ?... il ne faudrait que ça... Écoutez : le père Martin se fait vieux... Il veut vendre son moulin. Pas plus tard qu'hier, il me l'offrait pour vingt écus d'or... j'ai des économies... juste la somme...

JEANNETON.

Cours chez lui... ne perds pas une minute... parce que, vois-tu, Daniel, il ne faut pas me laisser réfléchir, on ne sait pas ce qui peut arriver ; c'est un bon moment, mets-le à profit.

DANIEL.

Je crois bien, c'est si rare... Je vole chez le père Martin ; dans une heure, je pourrai vous dire : C'est fait, ma petite Jeanneton, c'est fait ! marché conclu, vous êtes meunière !... Et je prends d'avance mon cadeau des fiançailles !

Il l'embrasse.

COUPLETS.

Quel heureux destin !
Vous êtes la reine
Du plus beau moulin
Qu'on voit dans la plaine.
Grâce à vos doux yeux,
Nous avons sans cesse
Des chalands nombreux,
Travail et richesse !
Quant à moi, je suis,
Gentille meunière,
De tous les maris
Le plus débonnaire.

Oui, pour vous servir
Et vous obéir,
Votre époux fidèle,
Du soir au matin,
Volera soudain,
Léger comme l'aile
De notre moulin.

DEUXIÈME COUPLET.

Restons ici-bas
Où le sort nous place !
Nous ne craindrons pas
Mécompte et disgrâce.
Des ambitieux
Narguons la folie ;
L'amour sait bien mieux
Charmer notre vie.
S'aimer de tout cœur,
Chercher à se plaire,
Voilà le bonheur
Que Daniel espère.
Oui, pour vous servir
Et vous obéir,
Votre époux fidèle,
Du soir au matin,
Volera soudain,
Léger comme l'aile
De notre moulin.

Il sort en courant.

SCÈNE VIII.

JEANNETON, *seule, l'accompagnant jusqu'au fond.*

C'est ça... va, va, Daniel. (*Revenant en scène.*) Je suis contente de moi ! plus de mauvaises pensées, de songes brillants ! plus d'ambition surtout ! je serai meunière !... Après tout, meunière, c'est quelque chose ! on gagne de beaux écus... on peut acheter un autre moulin... deux autres moulins, des herbages ! ça fait de gros revenus... et puis, on se retire... on achète un château, on devient châtelaine... on commande, on ordonne... on a son banc à l'église !... Oui, oui, c'est dit ! plus de ces idées qui me tournaient la tête ! plus de fierté ! plus de curiosité !... Et, tout d'abord, pour commencer, je vais aller remettre bien doucement cette clef dans la chambre de maître Josselyn. (*Elle se dirige vers le côté et s'arrête court devant le bahut, qu'elle regarde.*) C'est dommage, pourtant !... Bah ! encore une petite fois, ce sera la dernière !... (*Elle tire une clef de sa poche, ouvre le bahut et y prend une cassette.*) Je la tiens ! je la tiens !... Que vois-je ! la couronne du roi défunt ! son anneau royal ! que signifie ?... mais ce parchemin m'expliquera peut-être... (*Tout en lisant des yeux un écrit qu'elle a tiré de la cassette.*) Bonté divine ! miséricorde ! est-il possible ? je ne me trompe pas !... et moi qui, tout à l'heure, avec Daniel... m'engager ainsi !... Quel malheur ! quand avec maître Josselyn, je n'ai qu'un mot à dire, et je serais... Mais non, puisque tout est resté enfermé là, c'est qu'il ne veut pas qu'on sache !...

Oh! mais, pour son bonheur, pour le mien, dès qu'il en sera temps, je parlerai!... oui, oui, je parlerai!... (*Elle entend du bruit, rejette vivement l'écrit dans la cassette, ferme avec précipitation le bahut, et se place devant. Voyant entrer Josselyn.*) C'est lui!

SCÈNE IX.

JEANNETON, JOSSELYN.

JOSSELYN.
Et les enfants, ils ne sont pas ici?
JEANNETON, *cherchant à se remettre.*
Non, je ne crois pas!
JOSSELYN.
Comment! tu ne crois pas!... Mais qu'as-tu donc? pourquoi ce trouble, cette émotion?
JEANNETON, *plus émue encore.*
Vous vous trompez, maître.
JOSSELYN.
C'est visible!
JEANNETON.
Eh bien, je vais vous dire. Quelqu'un sort d'ici... oui, on m'a parlé d'un établissement... d'un mariage...
JOSSELYN, *vivement.*
Et tu t'es engagée?
JEANNETON.
Oh! non, pas positivement! Je me suis rappelé ce que vous m'aviez dit... vous savez... de ne pas trop me presser... et, par déférence pour vous, j'ai demandé le temps de bien réfléchir.
JOSSELYN, *vivement.*
Une quinzaine de jours?... à merveille! c'est sage!...
JEANNETON.
Non, j'ai demandé une heure!
JOSSELYN.
Une heure, pour bien réfléchir? ce n'est pas trop!
JEANNETON.
Que voulez-vous? on est pressé... et comme il s'agit d'une chose avantageuse, ce soir même je dois rendre ma réponse.
JOSSELYN.
Eh bien, puisqu'il en est ainsi, tu la rendras!
JEANNETON, *à part.*
Ah! mon Dieu! aurait-il changé d'avis?
JOSSELYN.
Tu diras que... tu diras que tu ne veux pas.
JEANNETON, *à part, avec joie.*
Ah! nous y voilà!... (*Haut.*) Maître, écoutez donc... Pour refuser du positif, dam! il faudrait être sûre que d'un autre côté...
JOSSELYN.
Tu peux être tranquille, je te réponds de tout, et quelque soit le parti qui s'est présenté, tu auras beaucoup mieux.
JEANNETON.
Encore faudrait-il connaître... parce que, d'abord, je vous préviens que si c'est un jeune homme, je le refuse!
JOSSELYN, *avec satisfaction.*
Jeanneton, vous êtes une fille de goût et de sens!
JEANNETON.
Faut pas cependant qu'il soit...
JOSSELYN.
Oh! il faut qu'il ait de trente-cinq à cinquante, et près de cinquante!... ça vaut mieux!...
JEANNETON.
C'est le plus bel âge!
JOSSELYN.
Comme ça se rencontre! juste celui du prétendu dont je veux te parler... Et puis, un galant homme! il sait que tu es une brave et honnête personne; il a songé à toi, parce que, vois-tu, d'un moment à l'autre il doit établir sa fille... le gendre peut emmener sa femme, et notre homme se trouverait alors seul, isolé... Je le connais, il a besoin d'être entouré, d'inspirer de l'amitié! Ce n'est pas qu'il ne puisse prétendre peut-être à un sentiment plus doux, plus vif... sa tournure est encore d'une certaine élégance, son regard brille encore du feu de la jeunesse, son cœur... son cœur surtout n'a pas vieilli; la jambe est bonne, le jarret dispos... et le jour de sa noce, corbleu! nul ne prendra sa place pour danser le premier rigaudon et la première bourrée. Voyons, Jeanneton! à ce portrait fidèle, ne devines-tu pas?
JEANNETON, *jouant la naïveté.*
Non.
JOSSELYN.
Eh bien, ce prétendu, ce mari, cet homme qui ne veut faire que ton bonheur...
JEANNETON, *vivement.*
Parlez! parlez! C'est...

SCÈNE X.

LES MÊMES, MARGUERITE.

MARGUERITE, *entrant gaiement.*
Mon père... Jeanneton... le voilà qui revient... j'étais à ma croisée.
JOSSELYN.
Et le cœur te bat! tant mieux, tant mieux! nous serons tous heureux... tous!... N'est-ce pas, Jeanneton? (*Bas.*) Tu m'as compris?
JEANNETON, *baissant les yeux.*
Dam, maître!...
JOSSELYN, *bas.*
Oui, oui, c'est entendu. (*Haut.*) Allons, pour bien finir la journée, je vais chercher moi-même au cellier de quoi entretenir notre bonne humeur... Tu sais, Jeanneton, a petite cachette à gauche!...
JEANNETON.
Méfiez-vous de celui-là, maître!
JOSSELYN.
Bah! bah!

JEANNETON.

Il vous porte joliment à la tête... et puis il vous endort que c'est une bénédiction; plus moyen de vous réveiller.

JOSSELYN.

Ça ne fait de mal à personne. Les clefs?... (*Tâtant sa poche.*) Ah! les voici!... Dans un instant, mes enfants, je suis à vous.

Il sort.

SCÈNE XI.

JEANNETON, MARGUERITE, puis ADALBERT.

JEANNETON.

Et moi, je vais achever de dresser la table. (*A part.*) Pour la dernière fois, je l'espère!

MARGUERITE.

Mon Dieu, Jeanneton, que je suis contente!

JEANNETON.

Ça se conçoit, mamselle!

MARGUERITE.

Ah! voici Adalbert!... Mais quelle agitation!...

ADALBERT.

Ah! Marguerite, si vous saviez... plus de bonheur!... plus de mariage!...

MARGUERITE.

Que dites-vous?

JEANNETON.

Et pourquoi donc?

ADALBERT.

Je viens d'être surpris, reconnu par Urbain, un des écuyers de mon oncle!

JEANNETON.

Son oncle a des écuyers!

MARGUERITE.

C'est donc un grand seigneur?

ADALBERT.

Pardonnez-moi... mais je vous ai trompée, Marguerite!... je suis orphelin, il est vrai: mais j'appartiens à une famille puissante... mon oncle Réginald d'Houdeville.

MARGUERITE.

Le commandeur des chevaliers de Malte!!

ADALBERT.

Lui-même...

JEANNETON, *enchantée*.

La plus vieille noblesse de la Normandie! A la bonne heure, voilà un mariage digne de vous, mademoiselle.

ADALBERT.

Mais tu ne sais pas, Jeanneton... Mon oncle a, depuis mon enfance, disposé de mon sort et réglé ma destinée... il veut absolument que je sois chevalier de Malte!

MARGUERITE.

Ah! mon Dieu!

ADALBERT.

Et moi, je ne me sens pas du tout d'entraînement ni de vocation!... au contraire. Mes instances, mes prières, rien n'a fait. Mon oncle, pour me ramener à la raison, comme il le dit, m'envoya, il y a trois mois, à Rouen, chez notre parent l'archevêque... Ce digne prélat était chargé de m'ouvrir les yeux, de me rendre docile, de me faire comprendre le bonheur qui m'attendait; et tous les jours, c'étaient des sermons qui duraient des heures entières!... Ma foi, je n'ai pas eu la force d'y tenir plus longtemps, et un beau matin, je me suis enfui, bien décidé à faire manquer tous leurs projets. Je suis parti sans savoir où j'allais; mais n'importe : marchons toujours, me disais-je, et pour ne pas être chevalier de Malte, j'épouserai plutôt la première femme venue; ça m'est égal! pourvu qu'elle soit jeune et très-jolie!

JEANNETON.

Et vous avez bien rencontré!

ADALBERT.

C'est ce qui me rend plus malheureux encore! En passant par Yvetot, j'ai vu Marguerite... ça m'a fait détester cent fois plus les projets de mon oncle. J'espérais pouvoir jusqu'après notre hymen lui cacher le lieu de ma retraite; mais à présent, impossible... Urbain était chargé de me découvrir... il m'a enjoint de le suivre, je l'ai envoyé au diable!... Mais la commanderie d'Houdeville n'est qu'à deux lieues d'ici, et mon oncle saura bientôt...

MARGUERITE.

Mon Dieu! que faire?

ADALBERT.

Il y aurait un moyen; ce serait de nous marier bien vite avant qu'ils n'arrivassent.

MARGUERITE.

Mais oui, en effet.

JEANNETON.

C'est impossible!... voilà la nuit qui s'approche et vous voulez comme ça, à l'improviste...

MARGUERITE.

Alors tout est fini!

ADALBERT.

Plus de mariage! car demain au point du jour je serai arraché d'ici par la violence!

MARGUERITE.

De la maison de mon père?

ADALBERT.

Il n'a aucun moyen de me défendre! lui! un simple bourgeois!

JEANNETON, *passant entre eux*.

Un simple bourgeois!... Peut-être...

ADALBERT *et* MARGUERITE.

Comment?

JEANNETON.

C'est un secret surpris!

MARGUERITE.

Un secret!

ADALBERT.

Explique-toi...

JEANNETON.

Le temps me manque. Qu'il vous suffise de sa-

voir que vous êtes en sûreté ici... que personne n'osera demain venir vous en arracher.

ADALBERT, *avec joie.*

Bien vrai?

JEANNETON.

J'en réponds !... Silence! j'entends le maître... Quand nous serons à table, secondez mes projets... imitez-moi... ne craignez plus rien... Jeanneton vous protége!

~~~~~~~~~~~~~~~~

SCÈNE XII.

LES MÊMES, JOSSELYN.

JOSSELYN, *avec des bouteilles sous son bras.*
Allons, allons, à table!

JEANNETON, *plaçant les siéges.*
C'est ça, à table! à table!

JOSSELYN.

Tous ensemble... en famille... de bons amis; sans gêne et sans étiquette... ça vaut cent fois mieux que ces galas de grands seigneurs, où lorsqu'on a soif, il faut attendre que l'échanson vous verse à boire! Je veux avoir mon pot de cidre devant moi et boire à même si ça me fait plaisir!

*On s'est placé à la table; Josselyn occupe le milieu.*

FINAL.

ENSEMBLE.

Moment
Charmant!
Mettons-nous gaiement
Tous quatre à table!
Sans nul souci,
Fêtons ici
Ce repas aimable !

JEANNETON, *débouchant une nouvelle bouteille de cidre.*
Voyez ce cidre, comme il mousse !
Il a quatre ans!..

JOSSELYN, *pressant la bouteille sur son cœur.*
C'est un ami
Que jamais ma main ne repousse,
Qui toujours est bien accueilli!

JEANNETON.

Mon maître, il me vient une idée!
Avant d'élire un successeur
Au défunt roi notre seigneur,
Que la bouteille soit vidée
A sa mémoire...

JOSSELYN, *tendant son verre.*
Ah! de grand cœur!

A ses vertus!
*Il boit.*
*Jeanneton fait un signe d'intelligence à Adalbert.*

ADALBERT.
Et sa noblesse;
N'était-il pas du plus haut rang?

JOSSELYN.
Moi, j'y tiens peu... mais je confesse
Qu'il descendait de Childebrand.

ADALBERT *et* JEANNETON.
Alors { buvons } à sa noblesse,
       { buvez }
*Jeanneton verse.*

JOSSELYN.
Vous le voulez... A sa noblesse!
*Il boit.*

JEANNETON.
Et sa justice!

ADALBERT.
Et sa sagesse!

JOSSELYN.
Oui, sa justice était eu grand renom;
On l'appelait le nouveau Salomon.

ADALBERT *et* JEANNETON.
Eh bien! { buvons } à sa sagesse!
         { buvez }
*Jeanneton verse.*

JOSSELYN.
A sa justice, à sa sagesse!
*Il boit.*
N'était-il pas des plus vaillants?

JOSSELYN.
Je le crois bien... quand il avait vingt ans,
De la chevalerie
C'était la fleur!
De notre Normandie
C'était l'honneur!
Pour son âme aguerrie
On le citait,
Et pour sa courtoisie
On l'admirait.

JEANNETON *et* ADALBERT.
Alors, à son âme aguerrie,
A sa valeur, sa courtoisie!
*Jeanneton verse.*

JOSSELYN.
A sa valeur, sa courtoisie!
*Il boit.*

Après?

JEANNETON, *avec embarras.*
Après?

JOSSELYN, *tendant son verre d'une main tremblante.*
Quoi! vous vous arrêtez!...
Rappelez bien toutes ses qualités!
Encor, encor, verse, ma chère!
Tes souvenirs sont incomplets...
Qu'il est doux, en tenant son verre,
De boire à des amis parfaits!
*S'assoupissant peu d peu.*
Encor, encor, verse, ma chère, etc., etc.

ADALBERT *et* MARGUERITE, *bas, à Jeanneton, en quittant la table.*
Pourquoi remplir ainsi son verre,
L'exciter à boire à longs traits?
Enfin, explique-toi, ma chère,
Et dis-nous quels sont tes projets?

JEANNETON.
Je l'endors, et bientôt, j'espère,
Accomplir les plus grands projets.

ADALBERT, *bas, à Jeanneton, montrant Josselyn tout à fait endormi.*
Et maintenant, que vas-tu faire?

JEANNETON.
Parlez tout bas, parlez tout bas...
Vous allez savoir le mystère...
Mais surtout ne l'éveillez pas...
*Elle court ouvrir le bahut.*

MARGUERITE, *regardant Jeanneton.*
Ah! vraiment, elle m'inquiète!

JEANNETON, *rapportant la cassette qu'elle donne à Adalbert.*
Allons, b'.. us, ouvrez soudain...

Là, tout au fond de la cassette,
Prenez... lisez ce parchemin !
ADALBERT, *lisant.*
« A celui qui savait ce que je voulais faire
» Pour le bonheur de mes sujets,
» Je lègue la tâche bien chère
» D'accomplir après moi, mes désirs, mes projets.
» C'est Josselyn que je désigne...
» Tel est mon vœu, telle est ma loi !
» Seul, de ma couronne il est digne,
» Seul, il doit régner après moi. »
MARGUERITE, *avec joie.*
Qu'ai-je entendu ?
ADALBERT, *de même.*
Quelle espérance !
JEANNETON.
Il voulait garder le silence
Et refuser ce sort brillant...
Mais il faut ici, maintenant,
Qu'il vous sauve par sa puissance,
Et nous élève au plus haut rang.
*On entend sous le balcon des voix crier :* Josselyn !
Josselyn !
MARGUERITE.
Quel est ce bruit sous la fenêtre ?
JEANNETON, *qui a été au balcon.*
Ils viennent tous lui demander
Son avis sur le nouveau maître
Qui doit désormais commander.
ADALBERT.
Je cours les rejoindre au plus vite...
*Montrant le parchemin.*
Cet ordre à tous je le fais voir !...
Ses bienfaits... cet écrit... ici tout les invite
A lui décerner le pouvoir !...
*Il sort par le fond; des cris nouveaux se font entendre :*
Josselyn ! Josselyn ! Josselyn !
MARGUERITE, *à Jeanneton, en lui montrant Josselyn, qui a fait un mouvement.*
Mais voilà qu'il s'éveille...
JEANNETON, *le regardant.*
Non... toujours il sommeille !...

Quand il s'éveillera, je crois,
Depuis longtemps il sera roi !
ENSEMBLE.
A lui la puissance !
A lui la splendeur !
A nous l'espérance
D'un sort enchanteur !
A lui la puissance !
A lui la splendeur !
JOSSELYN, *rêvant et reprenant le motif des couplets.*
Fi des honneurs,
Des grandeurs !...
Parlez-moi
D'un chez soi
Où l'on est bien à l'aise;
Où bon bourgeois
D'autrefois...
Seul maître de son choix,
On ne suit que ses lois.
*En ce moment, la porte du fond s'ouvre. Adalbert et les habitants se précipitent dans la chambre. Marguerite court à eux et leur fait signe de ne pas troubler le sommeil de son père. Chacun alors se découvre et s'incline avec respect.*
ADALBERT.
Il dort, amis, faisons silence !
Il dort, respectons son sommeil.
JEANNETON et MARGUERITE.
Il dort, amis, faites silence,
Il dort, respectez son sommeil.
ADALBERT.
Il dort; pour fêter sa puissance,
Amis, attendons son réveil.
TOUS.
Il dort, etc.
CHŒUR A MI-VOIX
A lui la puissance !
A lui la splendeur !
A nous l'espérance
De jours de bonheur !
*Pendant ce chœur, Josselyn, toujours endormi, reprend sa chanson :*
Fi des honneurs,
Des grandeurs, etc.

~~~~~~~~~~~~~~~~~~~~~~~~~~~~~~~~~~~~~~~~~~~~~~~~~~~~~~~~~~~~~~~~~~~~

ACTE DEUXIÈME.

Une grande salle du château royal d'Yvetot. Portes de côté. Le fond ouvert sur une riche galerie.

SCÈNE PREMIÈRE.

Au lever du rideau, des hommes d'armes sont placés en sentinelle dans la galerie extérieure. Une ronde paraît au fond, de chaque côté, et s'avance avec ordre.

MARCHE ET CHŒUR.

Garde fidèle
Du nouveau roi,
Amour et zèle,
C'est notre loi !
Notre espérance
Est toute en lui;
Pour sa défense
Veillons ici !

SCÈNE II.

LES MÊMES, JEANNETON, *très-parée et entrant par le fond.*

UNE DES SENTINELLES.
Qui vive ?
JEANNETON, *avec orgueil.*
La surintendante
De sa majesté !
LES HOMMES D'ARMES, *l'entourant.*
Eh ! mais, c'est Jeanneton ! Dieu ! comme elle est pimpante !
JEANNETON, *les repoussant avec dédain.*
Point de familiarité,
Ilains !...

AIR.

Je ne suis plus cette
Petite Jeannette,
Qui, simple et pauvrette,
Chez un bon bourgeois
Faisait la cuisine,
Et, l'humeur chagrine,
Avait triste mine
Tout le long du mois.
Maintenant, trédame !
Je suis grande dame,
Et veux, sur mon âme,
Qu'on me rende honneur !
Je veux, quand je passe,
Que chacun s'efface,
Que chacun me fasse
Un salut flatteur !
Oui, de toute chose
Ici je dispose ;
Le pouvoir repose
Maintenant sur moi;
Sans que l'on se plaigne,
Je veux qu'on me craigne ;
Seule ici je règne,
Après notre roi !...
Maintenant, trédame !
Je suis grande dame,
Et veux, sur mon âme,
Qu'on me rende honneur !
Je veux, quand je passe,
Que chacun s'efface,
Que chacun me fasse
Un salut flatteur !

TOUS, *avec respect.*
A Jeanneton rendons honneur !

JEANNETON, *avec hauteur.*
Allons, allons, qu'on m'obéisse !
Que chacun songe à son service...
Que chacun reprenne son rang !
Sur nous veillez, la lance haute ;
Si quelqu'un de vous est en faute,
Je le fais pendre au même instant !

TOUS se remettent en ordre en reprenant le chœur.
Garde fidèle
Du nouveau roi,
Amour et zèle,
C'est notre loi !
Notre espérance
Est toute en lui ;
Pour sa défense
Veillons ici !

Ils disparaissent peu à peu par le fond.

SCÈNE III.
JEANNETON, DANIEL.

UNE SENTINELLE, *barrant le passage à Daniel, qui veut entrer par le fond.*
On ne passe pas !

DANIEL.
Mais, compère Aubriot, c'est moi, Daniel.

JEANNETON, *à la Sentinelle.*
Laissez !... laissez !...

DANIEL, *s'approchant.*
Dieu ! mamselle Jeanneton, que vous voilà brillante ! on croirait voir marcher la châsse de sainte Yolande !

JEANNETON.
C'est bien, c'est bien, Daniel !

DANIEL.
Mais dites donc... Quel événement, quel remue-ménage !... Comment ! maître Josselyn avait un écrit aussi important, et il ne le montrait pas !

JEANNETON.
Nous attendions le bon moment.

DANIEL.
Mais ils étaient tous bons ! il est si aimé !... Tenez, les habitants se pressent dans les cours du château ; ils veulent le voir... ils attendent !

JEANNETON.
Qu'ils attendent ; ils sont faits pour ça... sa majesté dort encore.

DANIEL.
Comment ! maître Josselyn ne s'est pas éveillé depuis hier au soir que nous l'avons porté tout endormi dans le château du feu roi, et que vous l'avez fait placer là sur le beau lit de parade ! Qu'il va donc être étonné en ouvrant les yeux ! s'endormir bourgeois et se trouver maître d'un petit royaume !

JEANNETON, *avec orgueil.*
D'un petit royaume ! Pesez mieux vos paroles, Daniel... Yvetot compte deux mille habitants, auxquels se joignent ceux de deux fiefs et de trois villages... tous francs Normands, guerriers dans l'âme, sachant manier la hache et la lance... A mon premier signal, ils sont venus garder leur maître.

DANIEL.
Oui, c'est vrai ! j'en ai vu là beaucoup. Quel beau songe maître Josselyn aura fait tout de même ! C'est comme moi ! qui m'aurait dit hier matin que vous consentiriez à m'épouser tout de suite ?

JEANNETON.
Comment ! je...

DANIEL, *avec joie.*
Le moulin, la paire de meules, le petit verger, tout ça est payé... tout ça m'appartient !

JEANNETON.
Je vous en félicite, Daniel,

DANIEL.
Félicitez-vous-en aussi, puisque tout ça c'est à vous, je vous le donne !

JEANNETON.
Merci, Daniel, merci de votre générosité ; mais...

DANIEL.
Comment, mais ?... Ah ! mon Dieu, mamselle Jeanneton, est-ce que le vent aurait encore tourné du mauvais côté ?

JEANNETON, *à part.*
Ces gens du peuple... ils ne savent pas se mettre à leur place !... Ils ne comprennent pas que dans ma nouvelle position...

DANIEL.
Oh ! cette fois, si j'en avais la certitude, j'irais tout droit me jeter à la rivière !

JEANNETON, *l'arrêtant.*
Voyons, voyons Daniel, je veux faire quelque chose pour toi... quelque chose qui te rassure!... (*A part.*) Je dois le dédommager, ce pauvre garçon. (*Haut.*) Daniel, comme tu pourrais penser que j'aurais assez mauvais cœur pour te faire fermer les portes du château.. eh bien, écoute: tu es meunier, je te nomme grand panetier du roi.

DANIEL, *vivement.*
Je resterai ici? je ne vous quitterai pas?

JEANNETON.
Ton emploi te fixe à la cour.

DANIEL.
Oh! bien alors, accepté! Va comme il est dit!

JEANNETON, *avec mépris.*
Mais, avant tout, il faut quitter ces habits de peuple qui ne te conviennent plus!

DANIEL.
Ah ça, et mon moulin?

JEANNETON.
Ton moulin, vends-le!

DANIEL, *étonné.*
Que je le vende?...

JEANNETON.
L'argent te servira pour faire figure à la cour!

DANIEL.
Au fait, je ne peux pas avec ça... (*Il montre son habit.*) Je vais acheter un beau pourpoint tout doré en dehors et en dedans!

JEANNETON.
Quitte, sans plus attendre,
Cet habit roturier!
Mon crédit va s'étendre,
Il saura t'appuyer.
Sois des plus brillants...

DANIEL.
Très-bien! J'y consens!

JEANNETON.
De riches habits!

DANIEL.
Je serai bien mis!

JEANNETON.
La démarche fière!

DANIEL.
Ah! laissez-moi faire!

JEANNETON.
Un air important!

DANIEL.
Même impertinent!

JEANNETON.
Alors, tu peux espérer tout;
C'est ainsi qu'on arrive à tout.

DANIEL.
Fierté, démarche altière,
Airs de seigneur surtout,
Quoi! voilà la manière
De parvenir à tout?

JEANNETON.
Fierté, démarche altière,
Airs de seigneur surtout,
Oui, voilà la manière
De parvenir à tout.

DANIEL.
Je me sens capable de tout!

JEANNETON, *riant.*
C'est qu'il est capable de tout!

DANIEL.
Puisqu'il faut pour vous plaire
Donner dans les grandeurs,
Je veux vous satisfaire.
Accablez-moi d'honneurs!
Faites-moi baron!

JEANNETON, *riant.*
Je ne dis pas non.

DANIEL.
Faites-moi marquis!

JEANNETON.
Vraiment, j'y souscris!

DANIEL.
Titres de noblesse...

JEANNETON.
Éclat et richesse...

DANIEL.
J'accepterai tout.

JEANNETON, *riant.*
Quoi! tu prendras tout?...

DANIEL.
Oui, vraiment, j'accepterai tout;
Moi, je veux aller jusqu'au bout.

JEANNETON, *riant.*
Pour prouver sa tendresse,
Il acceptera tout:
Titre, honneurs et richesse;
Il acceptera tout.

DANIEL.
Pour prouver sa tendresse,
Oui, j'accepterai tout.
Titre, honneurs et richesse,
Oui dà, je prendrai tout.
Je me sens capable de tout.

JEANNETON, *riant.*
C'est qu'il est capable de tout!

JEANNETON, *apercevant Réginald qui s'arrête dans la galerie du fond, et qui paraît examiner les localités.*
Quel est cet homme?... Mais, je ne le connais pas! Ah ça, on laisse donc entrer tout le monde ici?

SCÈNE IV.

Les Mêmes, RÉGINALD.

JEANNETON, *allant à Réginald qui entre.*
Que demandez-vous, brave homme?

RÉGINALD, *descendant la scène.*
Pardon, je ne vous avais pas aperçue!

JEANNETON, *avec dédain.*
Qui êtes-vous?

RÉGINALD.
Un pauvre voyageur!

JEANNETON.
Ce n'est pas ici une hôtellerie! c'est le palais du roi.

RÉGINALD, *souriant.*
Je le sais.

Il prend un siége et s'assied.

JEANNETON, *le regardant.*
Oh! mais c'est d'une hardiesse! Dans le palais de sa majesté, oser s'asseoir!...

DANIEL, *à Jeanneton.*
Cependant, s'il est fatigué!

JEANNETON.
Ah! je vais lui parler...

~~~~~~~~~~~~~~~~~~~~~~~~~~~~~~~~~~~~~~~~

## SCÈNE V.

### LES MÊMES, ADALBERT.

ADALBERT, *entrant par le fond, et n'apercevant pas Réginald.*
Les braves habitants... les empêcher d'entrer dans le château!... Je viens de leur faire ouvrir la grande salle d'armes! ils sont d'une joie, d'une ivresse!

RÉGINALD, *se levant.*
C'est d'un heureux augure pour le nouveau règne!

ADALBERT, *à part.*
Ciel!

JEANNETON, *à Adalbert.*
Qu'avez-vous donc, messire?

ADALBERT, *très-troublé.*
Moi, moi, je...

RÉGINALD.
L'étonnement d'Adalbert n'a rien qui doive vous surprendre... Il ne s'attendait pas à revoir si tôt un vieil ami!

ADALBERT.
En effet, je ne m'attendais pas...

RÉGINALD.
J'ai tort sans doute de venir ainsi à l'improviste... mais quand il saura que j'ai à lui parler d'affaires importantes... et dès que nous serons seuls...

ADALBERT.
Laisse-nous, Jeanneton!

JEANNETON, *bas, à Adalbert.*
Dites donc, messire, la figure de cet homme ne me revient pas du tout, et si sa visite vous contrarie, nos hommes d'armes...

ADALBERT, *à demi-voix.*
Garde-t'en bien, Jeanneton!... Va-t'en, je t'en prie!

JEANNETON.
C'est bon, c'est bon... je m'en vas!

DANIEL, *à Jeanneton.*
Et moi je cours vendre mon moulin! A bientôt, mamselle Jeanneton!

*Il sort par le fond, Jeanneton par le côté.*

~~~~~~~~~~~~~~~~~~~~~~~~~~~~~~~~~~~~~~~~

SCÈNE VI.

RÉGINALD, ADALBERT.

RÉGINALD.
Je vous revois enfin, mon beau neveu!

ADALBERT, *embarrassé.*
Monseigneur!

RÉGINALD, *avec ironie.*
Fort bien! vous vous enfuyez de chez notre parent l'archevêque... et je vous retrouve à Yvetot, dans ce château, chez cet homme que des manants insensés ont nommé leur maître!

ADALBERT.
Mais, c'est d'après la volonté de leur roi défunt!

RÉGINALD, *l'interrompant.*
On peut lui contester le droit d'avoir choisi un tel successeur! c'est une question que plus tard... Mais revenons à vous; vous ne vous cachez ici que pour séduire une jeune fille?

ADALBERT.
La séduire! moi!...

RÉGINALD.
Alors, quel est donc votre espérance?... Vous le savez bien, elle serait aussi noble que vous, Adalbert, qu'elle ne peut pas vous appartenir.

ADALBERT.
Cependant, monseigneur...

RÉGINALD.
Votre père, en mourant, vous a confié à mes soins... Il m'a laissé le maître de régler votre destinée... Eh bien, moi, commandeur des chevaliers de Malte, je vous ai voué à notre ordre...

ADALBERT.
Dois-je vous le répéter, monseigneur? mon cœur, mes idées, tout m'éloigne de la vie que vous m'offrez... Pour être un bon et loyal chevalier, il faut qu'une sainte vocation nous guide, que notre conscience nous éclaire... et je sens là qu'en prononçant mes vœux, malgré moi je serais parjure. Oh! oui, je serais parjure! car le regard d'une femme s'est arrêté sur moi!... C'est si doux, si enivrant! une femme! ça fait battre le cœur! ça rattache à la vie!... Auprès d'elle, tout s'anime, s'embellit!... Une femme!...

RÉGINALD.
Adalbert!

ADALBERT.
Oh! oui, vous ne comprenez pas cela.

DUO.

RÉGINALD.
Allons, point d'indigne faiblesse!
Tu nous dois ton cœur et ta foi;
Abjure une folle tendresse,
L'honneur le veut, réveille-toi,
 Réveille-toi!
A la croyance la plus belle,
Sous notre étendard illustré,
Dévoue et ton cœur et ton zèle,
Et sois à jamais consacré!
De nos guerriers deviens l'exemple
Par ta jeunesse et ton ardeur,
Et que notre ordre te contemple
Comme son plus fier défenseur!
Allons, point d'indigne faiblesse,
Tu nous dois ton cœur et ta foi;
Abjure une folle tendresse,
L'honneur le veut, réveille-toi,
 Réveille-toi!

ENSEMBLE.

ADALBERT.
Pardon, pardon pour ma faiblesse.
De grâce, ayez pitié de moi;
Je l'aime avec tant de tendresse!

J'ai donné mon cœur et ma foi,
 Pitié pour moi !
RÉGINALD.
Allons, point d'indigne faiblesse, etc., etc.
RÉGINALD.
Ah ! c'en est trop ! quand de vous je réclame
Obéissance et repentir ,
Il faut me soumettre votre âme,
Il faut céder et m'obéir !
ADALBERT.
Puisque ma voix, qui vous supplie,
Ne peut, en ce jour, vous fléchir ,
D'une odieuse tyrannie
Je prétends enfin m'affranchir !
RÉGINALD.
Suivez-moi !
ADALBERT.
 Jamais, je le jure !
RÉGINALD.
Fuyez ces lieux, et sans retour !
ADALBERT.
Je ne serai jamais parjure
A Marguerite, à mon amour.
RÉGINALD.
Pour oser faire résistance,
Ici, vous comptez, je le vois,
Sur l'amitié, sur la puissance
De celui qu'ils appellent roi !
Eh bien, je le verrai, je lui ferai comprendre
Qu'il doit vous retirer tout secours, tout appui !
Et s'il ne voulait pas m'entendre,
 Malheur à lui ! malheur à lui !
ENSEMBLE.
RÉGINALD
Vous me suivrez ; à ma puissance
Il faut soumettre votre cœur !
Vous me suivrez ; mon espérance
Est d'assurer votre bonheur !
ADALBERT.
Non, non, jamais ! à sa puissance
Je ne saurais plier mon cœur.
Si je partais, plus d'espérance,
Plus d'avenir, plus de bonheur !

Réginald sort par le fond.

SCÈNE VII.

ADALBERT, JEANNETON, MARGUERITE.

JEANNETON, *accourant*.
Eh bien, messire ! cet homme ?
ADALBERT.
C'est le commandeur d'Houdeville.
MARGUERITE.
Grand Dieu !
ADALBERT, *étourdiment*.
Mais pourquoi vous effrayer ? j'ai refusé de le suivre... j'ai bravé ses ordres, sa colère... qu'ai-je à redouter ? ne suis-je pas l'ami et presque le gendre du roi ?
JEANNETON.
Oui, oui, et ce qui vaut peut-être mieux , vous êtes dans un bon château-fort, gardé par de braves soldats... Si le commandeur est parti si vite, c'est qu'il voit bien à qui il a à faire.

ADALBERT.
Oh ! la crainte n'entre pas dans son âme, car il va revenir et veut parler au roi.
JEANNETON.
Parler au roi ? il croit que ça se fait comme ça ! Dès aujourd'hui la maison de sa majesté sera organisée.. Mon père a été aide-argentier à la cour de Normandie, et je connais le cérémonial d'usage ! le commandeur sera obligé de remettre son humble requête au capitaine de garde, qui la fera parvenir au gouverneur du château, qui l'enverra au grand écuyer... celui-ci s'entendra avec le premier gentilhomme, qui en référera au grand connétable, lequel attendra le moment favorable pour faire présenter à sa majesté la demande placée dans un bassin d'or !
MARGUERITE, *souriant*.
Mais, Jeanneton, tout cela peut durer huit jours !...
ADALBERT , *avec joie*.
Et quand le commandeur a obtenu son audience, il apprend que nous sommes unis, heureux, et que rien ne peut plus nous séparer.
Rumeurs au dehors.
JEANNETON.
Comment ! le peuple crie ! il ose s'impatienter, je crois !
MARGUERITE.
Ils vont réveiller mon père !
JEANNETON.
Pardine ! le beau malheur ! il est bien temps qu'il s'éveille !... (*Elle va entr'ouvrir la porte de gauche.*) Eh ! mais justement, il est levé !
MARGUERITE, *regardant aussi*.
Mais voyez quel air d'étonnement, de stupéfaction !
JEANNETON.
Il vient à nous ! le voilà !...

SCÈNE VIII.

Les Mêmes, JOSSELYN.

CHANT.
JOSSELYN, *regardant autour de lui, avec égarement*.
 Où suis-je ?
 Est-ce un prestige ?
Je rêve encore... oui, je le vois !...
Mais non ! par quel prodige ?...
 Pourquoi
Ne suis-je pas chez moi ?
MARGUERITE, *s'avançant*.
Mon père...
JEANNETON , *de même*.
Mon maître...
ADALBERT, *de même*.
 Messire !...
TOUS TROIS.
Calmez-vous !
JOSSELYN.
Mais répondez-moi...
Suis-je éveillé ?... suis-je en délire ?...
Parlez enfin !...

TOUS TROIS.
Vous êtes roi !...
JOSSELYN.
Roi !
Moi !
JEANNETON, *avec enthousiasme.*
Pour vous quel honneur !
ADALBERT.
Quelle gloire !
MARGUERITE.
Ce beau palais, il est à vous !
ADALBERT.
C'est l'ordre du feu roi !
JEANNETON.
Respect à sa mémoire !
JOSSELYN.
Ce secret ignoré de tous...
Comment avez-vous pu connaître ?
JEANNETON.
Oh ! j'ai su le découvrir, maître !...
JOSSELYN, *avec colère.*
Malheureuse ! tu m'as trahi !
Cet écrit... tu me l'as ravi !...
MARGUERITE.
De grâce, apaisez-vous, mon père !
JEANNETON.
Oui, malgré vous, j'ai voulu vous servir.
Ce que j'ai fait, j'ai dû le faire.
Aux ordres du feu roi vous devez obéir.
JOSSELYN.
Jamais ! jamais !
MARGUERITE.
Cédez, mon père.
JOSSELYN.
Jamais ! jamais !
TOUS TROIS.
Écoutez-nous !
JOSSELYN.
Non, laissez-moi !
TOUS TROIS.
Point de colère !
Faut-il tomber à vos genoux ?
JOSSELYN.
Par de vains titres qu'on envie,
Mon cœur ne sera pas tenté...
Ah ! laissez, laissez à ma vie
Son calme et son obscurité !...
Adalbert est allé au fond, a fait un signe, et les Habitants d'Yvetot entrent précipitamment.

SCÈNE IX.

Les Mêmes, Habitants d'Yvetot.
CHOEUR.
Vive notre bon maître !
Vive notre seigneur !
Pour nous ce jour voit naître
Avenir de bonheur !
Vive notre bon maître !
Vive notre seigneur !
JOSSELYN.
Non, non, non ! vous aurez beau faire,
Je me refuse à cet honneur !
TOUS.
Que dit-il ?
ADALBERT, *aux Habitants.*
Par votre prière,
Amis, il faut fléchir son cœur.
Ils entourent Josselyn.

JOSSELYN.
Non !... ce vain titre qu'on envie
Par moi ne peut être accepté.
Ah ! laissez, laissez à ma vie
Son calme et son obscurité !...
ADALBERT.
Messire, songez-y, de grâce,
Pour ces braves gens quel danger !
Un triste avenir les menace
S'ils sont livrés à l'étranger.
TOUS.
Ah ! ne nous livrez pas, de grâce,
Au joug pesant de l'étranger.
JOSSELYN, *réfléchissant.*
Ils ont raison !... Bientôt peut-être
Un joug cruel viendrait les opprimer...
Moi, je serais leur père et non leur maître.
Depuis longtemps j'appris à les aimer.
Bientôt la misère
Dans tous nos hameaux !
Pas un jour prospère,
Plus de gais travaux !
Et cette détresse,
Moi, je la verrais ;
De leurs maux sans cesse
Je m'accuserais !
Non, non, jamais !
Avec élan.
N'hésitons plus ! c'est le ciel qui l'ordonne,
Et mon devoir de là-haut m'est dicté !
A moi tous les soucis que la puissance donne !
Au Peuple.
A vous, amis, repos et liberté !
MARGUERITE, ADALBERT et JEANNETON, *avec joie.*
Il y consent ! moment prospère !
LE PEUPLE, *à Josselyn.*
De nos enfants soyez le père !
JOSSELYN, *attendri.*
Oui, c'en est fait, c'est le ciel qui l'ordonne,
Et mon devoir de là-haut m'est dicté !
A moi tous les soucis que la puissance donne !
A vous, amis, repos et liberté !

CHOEUR GÉNÉRAL.

Quel heureux jour ! c'est le ciel qui l'ordonne !
Et son devoir par Dieu même est dicté !
A lui tous les soucis que la puissance donne !
A $^{vous}_{nous}$, amis, repos et liberté !
Les Habitants sortent par le fond.

SCÈNE X.

JOSSELYN, ADALBERT, MARGUERITE, JEANNETON.

JEANNETON.
Enfin, tout le monde est content, et ce n'est pas sans peine !
MARGUERITE, *à Josselyn.*
Oh ! merci pour eux, mon père, merci pour nous d'avoir accepté !
JOSSELYN.
Eh ! pouvais-je faire autrement ? vous étiez là tous les trois autour de moi, à me presser, à me prendre les mains... et ces braves gens qui me parlaient de leurs enfants en me criant : « Soyez

leur père ! » Bref! je me suis laissé attendrir, et j'aurais dû résister !... Moi, me charger d'un tel fardeau! veiller au bonheur et à la sûreté de tout un peuple! savez-vous si j'en ai la force et l'habileté?

ADALBERT.

Ah! messire! ce doute nous prouve que vous êtes digne d'être leur maître.

MARGUERITE.

N'ayez point de regret, mon père.

JOSSELYN.

Il serait un peu tard, puisque je me suis décidé!

JEANNETON.

C'est bien heureux!... Mais songez donc que vous pouvez maintenant commander, ordonner, disposer de tout!...

JOSSELYN.

Disposer, disposer... de ma bourse d'abord et avant tout! A l'instant, là, j'ai vu de pauvres diables qui se cachaient derrière les autres; ils n'ont peut-être pas de quoi boire à ma santé... Marguerite... Adalbert... courez leur distribuer cela, qu'ils se réjouissent en me bénissant et qu'ils prient le ciel de m'éclairer.

MARGUERITE.

Oui, mon père, vous serez obéi. Venez, Adalbert.

Adalbert et Marguerite sortent par le fond.

SCÈNE XI.

JOSSELYN, JEANNETON.

JEANNETON, *avec solennité*.

Sire, je suis contente de votre majesté!

JOSSELYN.

Jeanneton, je vous défends de me nommer ainsi... appelez-moi maître Josselyn comme hier, comme les autres jours. D'ailleurs, au lieu de vous donner de grands airs, vous feriez mieux de me remercier de ma bonté. Je vous pardonne une grande faute, Jeanneton.

JEANNETON.

Vous êtes bien à plaindre... vous allez commander en maître, revêtir de riches habits et passer à votre cou cette chaîne, noble insigne de chevalier!

Elle tire une chaîne d'or de sa poche.

JOSSELYN, *avec émotion*.

Cette chaîne! comment est-elle entre tes mains?

JEANNETON.

Je l'ai trouvée ce matin dans le grand bahut.

JOSSELYN.

Tu as osé...

JEANNETON, *avec curiosité*.

Comme vous dites ça!... Il y a donc une histoire?...

JOSSELYN.

Il y a ce qu'il y a... Rends-moi cette chaîne...

Il serre la chaîne dans son pourpoint.

JEANNETON.

Comme ça fera bien sur cette belle armure qui vous vient de votre aïeul le franc archer !...

JOSSELYN.

Me barder de fer !... quitter mon bon pourpoint de tiretaine...

JEANNETON.

Ça ferait un bel effet avec une couronne sur la tête !...

JOSSELYN.

Une couronne !... Et ce joli bonnet que tu m'as tricoté la semaine dernière ?...

JEANNETON.

Est-ce là une tenue convenable, quand on doit habiter ce grand et beau château...

JOSSELYN.

Jusqu'à ce soir... oui...

JEANNETON.

Que voulez-vous dire ?

JOSSELYN.

Abandonner ma bonne petite retraite !... mon joli palais de chaume? Nenni, nenni, ma bonne !.. J'y ai frais en été, chaud en hiver; j'y suis né, j'y veux mourir !

DUO.

JEANNETON.

Qu'ai-je entendu !... Mais non, c'est impossible!
Avec dédain.
Vous ne pouvez revoir un tel séjour !

JOSSELYN.

Pourquoi cela ? J'y suis heureux, paisible...

JEANNETON.

Non, il nous faut une brillante cour !
Il faut rehausser la puissance
Dont le peuple vous a doté,
Par l'éclat, la magnificence,
La grandeur et la majesté.

ENSEMBLE.

JOSSELYN, *riant*.

La grandeur et la majesté,
Tu me fais rire, en vérité !

JEANNETON.

Il faut à votre royauté
La grandeur et la majesté.
En vain votre cœur me résiste,
Et vous entendrez la raison...
Écoutez !... j'ai dressé la liste
De notre royale maison.

JOSSELYN, *riant*.

Voyons la royale maison ?..

JEANNETON, *tirant de sa poche un long morceau de parchemin et lisant.*

Il nous faudra d'abord
Un garde du trésor !
Et pour nos équipages,
Cent écuyers, cent pages,
Un haut justicier,
Au moins, un aumônier,
Ensuite un connétable;
Et puis, pour notre table,
Échansons, pannetiers,
Sommeliers, gobletiers...

JOSSELYN.

Elle a perdu la tête !
De grâce, allons, arrête;

J'en suis tout étourdi!...
Quoi! ce n'est pas encor fini!
Il lui prend le papier des mains et lit.
Et pour conduire en chasse
Nos nobles chiens de race,
Il nous faut vingt veneurs
Suivis de cent piqueurs,...
Chef de faisanderie,
Chef de fauconnerie;
Vingt gardes des halliers,
Vingt gardes des viviers.

JEANNETON, *reprenant la liste.*
Pour notre renommée
Nous aurons une armée,
Trois cents hallebardiers,
Mille arbalétriers!
Et la cavalerie
Qui vous sera fournie
Par tous vos chevaliers
Ayant chacun dix écuyers,
Et suivis par leurs tenanciers,
Montés sur de beaux destriers!

JOSSELYN.
Elle a perdu la tête!
De grâce, allons, arrête;
J'en suis tout étourdi!...
Quoi, ce n'est pas encor fini!
Il arrache l'écrit des mains de Jeanneton et le jette au loin.

JEANNETON.
Que faites-vous?

JOSSELYN.
Mais malheureuse,
Avec cette suite nombreuse
De fainéants dans mon palais,
Avec ces brillants entourages,
J'aurais plus d'écuyers, de pages,
Que je ne compte de sujets!

JEANNETON.
Que prétendez-vous donc?

JOSSELYN.
Rester dans ma cabane!
Pour royale maison
N'avoir que Jeanneton!
Pour chevaucher, point de chevaux... mon âne,
Sur le dos duquel, pas à pas,
Je veux parcourir mes états.

ENSEMBLE.
JEANNETON.
Grand Dieu! quel décompte!
Mais, c'est une honte,
J'en rougis pour vous!
Chacun va se dire:
Ah! le pauvre sire
Qui règne sur nous!

JOSSELYN.
Oui, tel est mon compte,
Je serai, sans honte,
Leur égal à tous!
Je veux faire dire:
C'est un bien bon sire
Qui règne sur nous!

JOSSELYN, *à part, en riant.*
Diable!... comme elle y va ma future ménagère! Il faudra modérer cette ambition-là.

SCÈNE XII.

LES MÊMES, DANIEL, *habillé très-richement d'une manière grotesque.*

DANIEL.
Me voilà, me voilà, mamselle Jeanneton!

JOSSELYN.
Je ne me trompe pas... c'est Daniel... Quel accoutrement!... c'est donc aujourd'hui la fête des fous?

DANIEL.
Mais je suis votre grand panetier, sire.

JOSSELYN.
Mon panetier? et de par qui?...

DANIEL.
De par la surintendante mamselle Jeanneton.

JOSSELYN.
A ton moulin, Daniel, à ton moulin!

DANIEL.
Mon moulin!... mais je ne l'ai plus... vendu!

JOSSELYN.
Il était donc à toi?

DANIEL.
Oui!

JOSSELYN.
Eh bien, va le racheter!

DANIEL.
Avec quoi?... tout l'argent dépensé en beaux habits... vous voyez.

JOSSELYN.
Ah ça, Jeanneton, vous ne ferez donc que des sottises?

DANIEL, *avec tristesse.*
C'est qu'en revendant tout ça, je n'aurai pas de quoi en racheter seulement une aile de mon moulin.

JOSSELYN.
Alors, redeviens garçon meunier!

DANIEL.
Et mes économies... c'était bien la peine?

JOSSELYN.
Ça t'apprendra à écouter Jeanneton!

DANIEL.
Il le fallait bien... sans cela, impossible de rester au château. Et pour moi, dame!...
Il s'arrête court sur un signe que Janneton lui fait de se taire.

JOSSELYN.
Que veux-tu dire?

DANIEL.
Rien! je me tais!

JOSSELYN.
Et pourquoi?

DANIEL, *auquel Jeanneton fait signe de sortir.*
Parce que... parce que... Je m'en vas!
Il sort par le fond.

JOSSELYN.
C'est ce que tu as de mieux à faire. (*Apercevant des paysans armés dans la salle du fond.*) Qu'est-ce que je vois là?... des soldats!... de

gardes!... (*A Jeanneton.*) Jeanneton, que veut dire?...

JEANNETON.
Mais n'était-ce pas ainsi sous votre noble prédécesseur?

JOSSELYN.
C'est possible... chacun agit à sa guise! j'entends, moi, me garder tout seul!...

JEANNETON.
Mais si l'on venait vous attaquer?

JOSSELYN.
Qui ça?... je ne fais de mal à personne!...

JEANNETON.
Quelque malfaiteur, enfin!...

JOSSELYN.
Eh bien, n'ai-je pas un vigoureux défenseur!... un maître chien?... Vois-tu, ça vaut mieux que toute une compagnie d'archers.— C'est plus fidèle et ça coûte moins cher!

JEANNETON, *avec colère*.
Ça ne s'est jamais vu... c'est à se trouver mal.
Elle s'assied.

JOSSELYN.
Ne te gêne pas, si ça te fait plaisir. (*Aux Hommes d'armes.*) Ah çà, qu'est-ce que vous faites là, vous autres?... Venez donc un peu ici, que je vous parle. (*Tous l'entourent. S'adressant à un d'eux.*) Tu n'y songes donc pas, Guillaume?... va, va greffer tes pommiers au lieu de fainéantiser par ici. (*A un autre.*) Et toi, Babylas, fais-moi le plaisir de retourner à ton enclume!... (*A un troisième.*) Ah! tu es venu aussi, compère Aubriot?

AUBRIOT.
Pour vous garder, sire!

JOSSELYN.
Va garder ta femme... elle est jeune, avenante, coquette... (*bas*) et j'ai vu des damoiseaux rôder par là!... (*Aubriot sort en courant. — A un quatrième de très-petite taille.*) Dieu me pardonne, c'est le petit Pierre!... Ah! tu t'en mêles aussi... c'est grand comme ça, et ça veut porter des lances! (*Lui donnant une petite tape.*) Va tourner le rouet de ta grand'mère... Et, vous autres, à la besogne... Du reste, merci, camarades, merci de votre attachement, de votre zèle... et dimanche prochain, après vêpres, nous viderons une vieille futaille à notre amitié... Au revoir, enfants, au revoir...

Les paysans sortent par le fond.

SCÈNE XIII.
JOSSELYN, JEANNETON.

JEANNETON, *s'approchant avec rage de Josselyn*.
Boire avec vos sujets!

JOSSELYN.
Avec qui veux-tu que je boive?

JEANNETON, *avec dignité*.
On boit tout seul!

JOSSELYN.
Tout seul... je n'ai jamais soif!

SCÈNE XIV.
Les Mêmes, ADALBERT, MARGUERITE.

ADALBERT.
Nous voici, messire... vos intentions sont remplies... votre nom est béni par tous!

JEANNETON.
Pas ici toujours!

MARGUERITE.
Qu'as-tu, Jeanneton?

JEANNETON.
J'ai, j'ai que tous nos beaux rêves sont détruits, toutes nos espérances renversées!...

ADALBERT.
Que veux-tu dire?

JEANNETON.
Mais, voyez... plus de gardes... plus de sentinelles...

ADALBERT.
En effet!

JEANNETON.
J'avais organisé une maison... la plus grande économie... le plus strict nécessaire... pas un petit page de superflu!... Eh bien, connétable, grand justicier, il les a tous destitués... il veut rester maître Josselyn comme devant... Me voilà son sommelier, son page, son premier ministre et sa cuisinière!

MARGUERITE.
Ah! mon père, qu'avez-vous fait? Vous n'aurez donc personne pour protéger, pour défendre Adalbert!...

JOSSELYN.
Le défendre? Qu'a-t-il à redouter?

MARGUERITE.
C'est que vous ne savez pas... Adalbert est le neveu du commandeur d'Houdeville... On veut qu'il soit chevalier de Malte!

JOSSELYN.
Chevalier de Malte!...

ADALBERT.
Pardon, pardon de vous avoir caché jusqu'à présent...

JOSSELYN.
C'est mal!... c'est bien mal!... mais ce n'est pas le moment de vous faire des reproches... Cet oncle, il est donc inflexible?

ADALBERT.
Oui... en me forçant à prononcer des vœux, il pense donner un nouveau gage de son dévouement à l'ordre dont il aspire à devenir grand maître...

JOSSELYN.
Je comprends... il veut vous sacrifier à son ambition...

JEANNETON, *vivement*.
Voilà pourquoi il nous faut un château-fort, des soldats!...

JOSSELYN.
De bonnes raisons valent mieux que des lances!...

JEANNNTON.
Ce n'est pas mon avis.
JOSSELYN.
Pardieu! jadis, dans mon commerce, j'ai eu souvent affaire à de mauvaises têtes... D'autres à ma place auraient employé la vigueur de leurs bras... eh bien, moi, avec de la douceur, de l'adresse et de bonnes paroles, je l'ai toujours emporté!... Aussi, je ne craindrais pas de me trouver en face de ce commandeur. Il a beau être redouté dans tout le pays... il ne me fait pas peur!... Je le verrai... dès demain...
MARGUERITE.
Mon Dieu, il va venir... il a annoncé qu'il voulait vous voir.
JOSSELYN.
Il vient? tant mieux! ça m'évitera le voyage...

QUATUOR.

JOSSELYN.
A ce guerrier si redoutable,
Oui, je parlerai;
Je vous défendrai...
Je veux le rendre plus traitable,
J'en réponds, je l'attendrirai...
A moins que ce ne soit un diable!
MARGUERITE.
Dites-lui que toujours mon cœur priera pour lui!
ADALBERT.
Dites-lui que par nous son nom sera béni!
JEANNETON.
Dites-lui qu'il doit craindre un puissant ennemi!
MARGUERITE.
Dites-lui
Montrant Adalbert.
Que sans lui
Tout espoir m'est ravi!
ADALBERT.
Dites-lui
Qu'aujourd'hui
Je mourrai loin d'ici!
ADALBERT, MARGUERITE ET JEANNETON.
S'interrompant tour à tour.
Dites-lui...
Dites-lui...
Dites-lui...
Dites-lui...

ENSEMBLE.

JOSSELYN, *les interrompant.*
En mon éloquence
Ayez confiance,
Je jure d'avance
De vous bien servir!
Aujourd'hui, j'espère
Fléchir sa colère!
Et comme un bon père
Il doit vous unir!
ADALBERT, MARGUERITE ET JEANNETON.
En son éloquence
Ayez
Ayons confiance.
Il jure d'avance
De vous
nous bien servir!
Bientôt il espère
Fléchir sa colère,

Et comme un bon père,
Il doit vous unir!
nous
ADALBERT, *qui a été regarder au fond.*
Mais, je le vois... le voilà qui s'avance!
MARGUERITE.
Ah! que j'ai peur...
JOSSELYN.
Pourquoi trembler?
Allons, allons, de l'assurance;
Laissez-moi seul, sans me troubler,
Je vais le voir et lui parler...
MARGUERITE.
Dites-lui que toujours mon cœur priera pour lui!
ADALBERT.
Dites-lui que par nous son nom sera béni!
JEANNETON.
Dites-lui qu'il doit craindre un puissant ennemi! etc.

ENSEMBLE.

Dites-lui...
Dites-lui...
Dites-lui...
Dites-lui...
JOSSELYN.
En mon éloquence
Ayez confiance, etc.
ADALBERT, MARGUERITE ET JEANNETON.
En son éloquence
Ayons confiance, etc.
Adalbert, Marguerite et Jeanneton sortent par la droite. Réginald paraît au fond.

SCÈNE XV.

JOSSELYN, RÉGINALD.

JOSSELYN, *à part.*
Le voici! (*S'approchant de Réginald.*) Vous paraissez chercher quelqu'un?
RÉGINALD.
En effet.
JOSSELYN.
Le sire Adalbert, n'est-ce pas?
RÉGINALD.
Ah! vous savez qui je suis?
JOSSELYN.
Sans doute... Mon Dieu!... le pauvre garçon redoute votre présence... c'est bien naturel, vous voulez l'arracher à son amour...
RÉGINALD.
Aussi, je ne m'attendais pas à le trouver ici... Dans sa désobéissance, il compte sur l'appui du seigneur d'Yvetot.
JOSSELYN.
C'est vrai, et il n'a pas tort.
RÉGINALD, *avec ironie.*
Triste soutien que celui de ce fantôme de roi.
JOSSELYN.
Fantôme! fantôme! je puis vous assurer qu'il se porte très-bien.
RÉGINALD.
C'est ce dont je vais m'assurer par moi-même, car je n'ai pas de temps à perdre, et je veux lui parler à l'instant.

JOSSELYN, *allant chercher un siége.*
C'est facile.

RÉGINALD.
Vous me paraissez attaché à ce palais?... Eh bien, allez, voyez les gens de service... qu'on m'introduise... faites annoncer le commandeur d'Houdeville!

JOSSELYN, *lui présentant un fauteuil.*
J'ai parfaitement entendu.

RÉGINALD, *avec impatience.*
Mais, allez donc!

JOSSELYN, *avec simplicité.*
C'est inutile... le roi, c'est moi.

RÉGINALD, *stupéfait.*
Vous?

JOSSELYN.
Oui.

RÉGINALD.
Alors, vous savez d'avance ce que je viens réclamer?

JOSSELYN.
Oui, oui, et nous allons causer de tout cela bien à notre aise : mais, voyez-vous, j'ai une vieille habitude; lorsque j'ai longuement à deviser avec un ami, j'aime à placer mon homme en face de moi, à la même table... deux pots de cidre entre nous... (*Réginald fait un mouvement d'impatience.*) Ce n'est pas votre système? tant pis! dans la conversation on peut s'échauffer... on boit un petit coup, et ça éteint le feu de la discussion.

RÉGINALD.
Eh! messire!

JOSSELYN, *souriant.*
Oh! votre impatience ne m'effraye pas!... je sais qu'au fond vous êtes un brave homme, je vous connais depuis longtemps... oui, oui, il y a vingt ans, vous veniez dans ma boutique... j'étais votre fournisseur... à Rouen... rue Grand-Pont... *au Mouton d'argent.*

RÉGINALD, *avec colère.*
Répondez!... Adalbert refuse de me suivre, et c'est vous, messire, qui l'encouragez dans sa révolte!

JOSSELYN.
Moi? Oh! non, seigneur, et que Dieu me garde de donner jamais de mauvais principes... mais je raisonne, et je me dis qu'il vaut mieux faire un bon père de famille qu'un mauvais chevalier de Malte!... D'ailleurs... voyons, de bonne foi, est-ce que nous n'avons pas assez de chevaliers comme ça? Sans reproche, les commanderies en regorgent! on ne peut plus faire un pas sans en rencontrer!... enfin, toute notre brillante jeunesse, vous voulez vous en emparer... et cependant pour nos jolies filles, il nous faut de jolis garçons!... Allez, croyez-moi, vivre chez soi, pour faire le bonheur de sa ménagère, de ses enfants et de ses amis, ça vaut cent fois mieux que d'aller chercher querelle à de pauvres gens qui n'en peuvent mais!... toujours la lance au poing!... vive

Dieu! vous autres célibataires vous finiriez par dépeupler le monde!... laissez à monseigneur l'hymen le soin de réparer ce que vous défaites tous les jours!

RÉGINALD.
A merveille! Puisque ma voix n'a aucune puissance sur Adalbert, j'emploierai la force!

JOSSELYN.
La force? mauvais moyen!... Je vous en prie, du calme. Pourquoi se montrer si rigoureux envers la jeunesse?... n'avons-nous pas tous besoin d'indulgence?... moi-même, n'ai-je pas dans mon temps... et vous peut-être...

RÉGINALD, *avec colère.*
Finissons! Je vous ai écouté trop longtemps... mes hommes d'armes vont se présenter ici... Adalbert doit les suivre, et s'ils éprouvent la plus petite résistance, si l'on s'oppose un seul instant à ma juste volonté, je considérerai cela comme une déclaration de guerre!

JOSSELYN.
Une déclaration de guerre!!!

RÉGINALD.
Et je remercierai le ciel de m'offrir l'occasion de me venger en m'emparant de cette ville, qui, au lieu de se choisir un maître, devait se donner à la commanderie.

Jeanneton paraît et écoute à une porte à gauche.

JOSSELYN.
La guerre!... y pensez-vous?...

RÉGINALD.
Vous m'avez entendu! Qu'on craigne de m'offenser, ou les armes me feraient bientôt justice de tous ces manants d'Yvetot.

Il sort par le fond. Josselyn, qui l'a suivi, cherche en vain à l'arrêter.

SCÈNE XVI.

JOSSELYN, JEANNETON, ADALBERT, MARGUERITE, *entrant par la droite.*

JOSSELYN, *à lui-même.*
La guerre! la guerre! un tel fléau!...

JEANNETON.
Oui, la guerre! vive la guerre! (*Bas, à Adalbert.*) L'occasion est trop belle, il ne faut pas la laisser échapper.

Elle sort vivement par le fond.

ADALBERT.
Moi, messire, j'ai appris le métier des armes, je guiderai vos soldats.

JOSSELYN.
Non pas, non pas, s'il vous plaît... La guerre! moi, je ne la comprends que d'une façon! Deux voisins ont une dispute et ne peuvent pas s'entendre! eh bien, à la normande, dans un pré... chacun une gaule à la main... on vide ainsi sa propre querelle, et les autres n'attrapent pas les horions! Mais que j'aille disposer de l'existence de tant de braves gens, et pour une cause qui

leur est étrangère, encore! une affaire de famille! parce qu'on ne veut pas vous unir, dois-je faire casser la tête à Martin ou rompre les bras à Daniel? voir autour de moi des veuves, des orphelins... Oh! non, jamais! Je n'ai accepté le pouvoir que pour les rendre tous heureux, tranquilles, et cette tâche, avec l'aide de Dieu, j'espère bien l'accomplir!

MARGUERITE.
Mais cependant, si vous vouliez, vous n'auriez qu'un mot à dire...

ADALBERT.
Sans doute, et...

JOSSELYN.
Oh! n'insistez pas, mes enfants, c'est impossible, le pauvre peuple avant tout. Adalbert, ne m'en veuillez pas! cédez, croyez-moi... retournez à la commanderie avant que l'on ne vienne ici vous prendre.

ADALBERT.
A la commanderie? jamais!

JOSSELYN.
Mon Dieu, pourquoi désespérer? votre oncle vous saurait peut-être gré de cet acte d'obéissance, et dans quelque temps...

A ce moment, on entend sonner le tocsin.

SCÈNE XVII.

LES MÊMES, JEANNETON, DANIEL, HABITANTS D'YVETOT *armés à la hâte*, FEMMES, *se précipitant sur le théâtre.*

FINAL.

CHŒUR.
La guerre! la guerre!
Vivent les combats!
Déjà la colère
A guidé nos bras!

JEANNETON.
Pour nous quelle joie!
Ah! je les ai vus!
A Adalbert.
Ceux qu'on vous envoie,
N'y reviendront plus !...

DANIEL.
Nos gens, avec rage,
Ont frappé d'accord!

JEANNETON.
Malgré le tapage,

Je criais : « Encor !
» Vite, à leur poursuite,
» Il faut courir sus ! »

DANIEL.
Tous ont pris la fuite,
Battus, rebattus!

JOSSELYN, *à Jeanneton.*
Ah! c'est toi, vipère,
Qui nous vaux cela!
Sais-tu que la guerre...

JEANNETON, *avec enthousiasme.*
On la soutiendra ! ! !

ENSEMBLE GÉNÉRAL.

JOSSELYN, *à part et désolé.*
Que faire? ah! que faire?
Je voudrais, hélas !
Éviter la guerre,
Les sanglants combats.
Partout la misère,
Partout le trépas,
Que faire? ah ! que faire?
Cruel embarras!

ADALBERT ET MARGUERITE, *avec joie.*
Oui, grâce à la guerre,
Nous triompherons,
Et bientôt, j'espère,
Nous nous unirons.
Ils ne craignent guère
Ces vaillants soldats;
La guerre, la guerre,
Vivent les combats!

JEANNETON, *avec transport.*
La guerre! la guerre!
Vivent les combats!
Déjà la colère
A guidé leurs bras!
Ils ne craignent guère
Ces vaillants soldats;
La guerre! la guerre!
Vivent les combats!

LE PEUPLE.
La guerre! la guerre!
Vivent les combats!
Déjà la colère
A guidé nos bras,
Nous ne craignons guère
Ces vaillants soldats;
La guerre! la guerre!
Vivent les combats.

Josselyn cherche en vain à les calmer; Jeanneton, au contraire, les excite : ils agitent leurs lances avec enthousiasme.

ACTE TROISIEME.

Une vaste salle d'armes ouverte au fond, sur la ville d'Yvetot. A droite, une fenêtre. Une table avec tout ce qu'il faut pour écrire.

SCÈNE PREMIÈRE.

MARGUERITE *est assise et paraît triste*, ADALBERT *est auprès d'elle.*

ADALBERT.

Marguerite ! chère Marguerite... mais pourquoi ces craintes !... Écoutez-moi, rassurez-vous... quand je vous dis que cette nuit nous a suffi pour organiser une armée... j'ai moi-même distribué tous les postes..., j'ai ordonné de fermer les portes de la ville, et j'en ai confié la garde au père Aubriot, un ancien archer, sur lequel on peut compter... Les ennemis n'ont qu'à se présenter, ils seront bien reçus !

MARGUERITE, *avec crainte.*

Et pensez-vous qu'ils tardent encore à paraître ?

ADALBERT.

Non vraiment... Un des nôtres, Gratien, qui a passé dès le matin près de la commanderie, vient de nous dire qu'il avait entendu un grand bruit d'armes, le hennissement des chevaux... Déjà les ponts étaient baissés pour la sortie des chevaliers.

MARGUERITE.

Et nous aurons la victoire, n'est-ce pas ?

ADALBERT.

Soyez-en sûre, Marguerite !... car le ciel est pour nous !

ROMANCE.

PREMIER COUPLET.

Maintenant, à vous pour la vie ;
Non, rien ne peut nous séparer !
D'une cruelle tyrannie
Je vais enfin me délivrer !
Oui, pour cette union prochaine
Mon cœur brave une injuste loi.
Esclave, j'ai brisé ma chaîne !
A vous mon cœur ! à vous ma foi !

DEUXIÈME COUPLET.

Si, fuyant le joug qui m'oppresse,
Je veux enfin m'en affranchir,
Il en est un que ma tendresse
Implore pour mon avenir.
Oui, ma liberté tant chérie,
Je vous la donne sans effroi,
Que cet anneau toujours nous lie.
A vous mon cœur ! à vous ma foi !

Il ôte un anneau de son doigt et le passe à celui de Marguerite.

SCÈNE II.

LES MÊMES, JEANNETON, *entrant par le fond.*

JEANNETON.

Comment, mam'selle, vous restez là ?... Vous ne venez pas voir ce qui se passe par la ville.... mais c'est superbe, c'est magnifique !.. nos habitants ont un air martial qui ferait croire qu'ils ont guerroyé toute leur vie !

ADALBERT.

Eh bien, Jeanneton, penses-tu que j'entende un peu le métier des armes ?

JEANNETON.

A merveille !

MARGUERITE, *à Jeanneton.*

Et tu crois aussi que nous l'emporterons ?...

JEANNETON.

Pardine ! mam'selle, c'est comme si nous étions vainqueurs... Aussi, j'ai déjà arrêté tout notre plan de campagne... Nous prendrons d'abord les domaines de la commanderie, et nous y lèverons des soldats.... avec ces soldats, nous voilà à la tête d'une puissante armée.... avec cette armée, nous nous emparons de la ville de Rouen... Une fois maîtres de Rouen, tous les hauts barons du pays seront contraints de venir se ranger sous notre bannière... nous devenons les plus forts, rien ne peut plus nous résister, et un beau matin, sans prévenir personne, nous assiégeons Paris, et nous devenons roi de France et d'Yvetot !

ADALBERT, *souriant.*

Jeanneton ! Jeanneton... tu vas bien vite !...

MARGUERITE, *à Jeanneton.*

Mais, dis-moi... mon père, que fait-il ?.. je ne l'ai pas encore vu ce matin !

JEANNETON.

Depuis hier il n'a pas quitté sa chambre.... inquiet, agité, marchant à grands pas... Nous, pendant ce temps-là, nous avons agi... toutes nos mesures sont prises... c'est qu'il y va de notre puissance, de votre mariage... du mien !

ADALBERT, *étonné.*

Du tien, Jeanneton ?

JEANNETON, *se reprenant.*

Oh ! c'est-à-dire... une idée... plus tard... on verra... mais il faut avant tout que nous battions les chevaliers de Malte, afin d'être toujours grands, forts et respectés.

MARGUERITE.
Silence !... j'entends mon père....

SCÈNE III.

Les Mêmes, JOSSELYN, *entrant par le côté, rêveur et pensif, sans voir les autres personnages.*

JOSSELYN, *à lui-même.*
Rien ! rien... j'ai beau me creuser la tête, pas moyen d'éviter la guerre !

ADALBERT, *allant à Josselyn.*
Voyons, messire, pourquoi ne pas partager notre joie, nos espérances ?...

JOSSELYN, *soupirant.*
Vos espérances ! Ah ! je ne vois pas comme vous avec les yeux de la jeunesse !

ADALBERT.
Mais nos braves habitants ne sont-ils pas animés d'un zèle, d'une ardeur...

JOSSELYN.
Ils font bien... car ils n'ont ni grâce ni merci à attendre des chevaliers... Battre les gens envoyés par le commandeur... il ne pardonnera jamais une pareille offense... Quelle journée, mes amis, au lieu de celle que je rêvais pour vous, pour moi... votre mariage... toute la ville s'associant à notre gaieté, notre bonheur !

MARGUERITE.
Mais rien ne sera changé, mon père !

JOSSELYN.
Oui, si nous sommes vainqueurs... et la chose me paraît douteuse... Aussi, toute la nuit, j'ai rêvé aux moyens de conciliation, et je n'ai rien trouvé.

JEANNETON, *à part, avec joie.*
Je le crois... j'ai si bien arrangé les choses !

JOSSELYN.
Enfin, puisque vous l'avez voulu, et que nous ne pouvons plus faire autrement... battons-nous ! et dame, je ne serai pas au dernier rang... je tâcherai de faire comme les autres, quoique ça n'entre guère dans mes habitudes.

SCÈNE IV.

Les Mêmes, UN HABITANT, *puis* UN HOMME D'ARMES.

L'HABITANT.
Maître, maître, un homme est là, envoyé par le commandeur !

JOSSELYN, *étonné.*
Par le commandeur ! qu'il vienne !

ADALBERT.
Que signifie !...

JEANNETON.
C'est peut-être pour demander la paix... Nous n'en voulons pas !

L'HABITANT, *reparaissant avec l'Envoyé et lui désignant Josselyn.*
Voici le roi !

JOSSELYN, *lisant la dépêche qui lui a été remise par l'Envoyé.*
« Toute défense est inutile... Il en est temps
» encore, soumettez-vous... rendez-nous la ville...
» cette prompte obéissance pourra seule désarmer
» notre colère ! »

ADALBERT, *vivement.*
Ne l'espérez pas !

JEANNETON.
Rendre la ville !... Venez donc la prendre !

JOSSELYN, *qui pendant ce temps a examiné la dépêche, à part.*
Que vois-je ! ne me trompe pas !... ce cachet. (*Haut.*) Adalbert, répondez-moi... ces armes sont-elles bien celles du commandeur d'Houdeville ?

ADALBERT, *jetant les yeux sur l'écrit.*
Oui, voilà bien ses armes !

JOSSELYN.
Et aucun parent, aucun membre de votre famille ne peut se servir...

ADALBET.
Non... comme chef de la maison d'Houdeville, lui seul a le droit....

JOSSELYN, *à part, avec joie.*
Il se pourrait !... mais alors....

ADALBERT.
De grâce ! qu'avez-vous ?

JOSSELYN, *tout transporté.*
Ce que j'ai, mes enfants !.. je suis comme vous maintenant... plein d'espoir et de confiance... Oui, oui, j'en réponds... aujourd'hui nous vaincrons, nous triompherons... et ce sera la plus belle victoire !

JEANNETON.
A la bonne heure ! voilà qui est parler !

ADALBERT.
Bien, bien, messire, je vais annoncer cette bonne résolution à nos soldats... elle doit les animer encore et doubler leur courage !

JEANNETON, *à Marguerite.*
Vous, mam'selle, il faut achever de broder notre oriflamme... Vous mettrez pour devise : *Vaincre ou mourir !*

JOSSELYN, *à part.*
Moi, j'en prends une autre : *Vaincre sans mourir !*

Adalbert et Jeanneton sortent par le fond, Marguerite par le côté.

SCÈNE V.

JOSSELYN, L'HABITANT, L'ENVOYÉ.

JOSSELYN, *se plaçant à la table et écrivant.*
Par ce moyen, je me trouverai en présence de ce commandeur... et alors je saurai bien... c'est

cela... c'est cela... il ne pourra me refuser... bien! très-bien!... (*Il se lève, roule un écrit et le donne à l'Homme d'armes.*). Tenez, voici ma réponse... portez-la vite... Allez! (*A l'Habitant, qui veut sortir aussi, et en lui donnant un autre écrit.*) Toi... tu vas porter cet ordre au père Aubriot, qui commande à la grande porte de la ville... qu'il m'obéisse à l'instant même... sans balancer, sans réfléchir... je le veux! Va!

<center>L'habitant sort.</center>

SCÈNE VI.

JOSSELYN, seul.

Ah! Dieu soit loué! je respire!... pauvres enfants!... tout à l'heure quelle sera leur surprise, leur inquiétude!... Le fait est que ma manière de combattre est nouvelle... N'importe! tout me dit que c'est la bonne!... oui, oui, ils seront heureux... et moi... Jeanneton... mes petits projets... Dame! il est juste que j'aie aussi ma part de félicité. (*Apercevant Daniel, qui est entré par le fond.*) Tiens, te voilà! Daniel!

SCÈNE VII.

JOSSELYN, DANIEL.

DANIEL, *hésitant.*
Oui... et je voudrais...
JOSSELYN.
Allons, je vois que tu as quelque chose à me demander... dépêche-toi.... Du reste, tu choisis bien ton moment, car je suis en fonds de bonne humeur et de joyeuseté.
DANIEL, *tristement.*
Oui, oui, vous êtes tranquille, à cause de vos fossés, des barricades... mais, voyez-vous, j'ai réfléchi... il ne faut pas vous y tromper, majesté... en deux ou trois jours Yvetot sera pris... et vous avec.
JOSSELYN, *riant.*
Ça se ferait plus lestement encore... je t'en réponds....
DANIEL.
Eh bien, c'est pourquoi je viens vous prier de profiter du peu de temps qui vous reste pour faire mon bonheur. Mariez-moi!
JOSSELYN, *gaîment.*
Te marier? un troisième mariage!... ça me va!
DANIEL.
Vous êtes encore le maître ici... pas pour longtemps, c'est vrai... Voyons... soyez serviable... et dans le malheur qui va vous arriver... dame, vous vous direz: J'ai mérité l'affection de Daniel... ça vous consolera...
JOSSELYN.
Finiras-tu, bavard!

DANIEL.
Ordonnez-lui, commandez-lui de m'épouser.
JOSSELYN.
A qui?
DANIEL.
A mam'selle Jeanneton, votre gouvernante!
JOSSELYN, *étonné.*
Jeanneton!... mais elle n'a jamais songé à toi, mon pauvre ami!...
DANIEL.
Oh! que si fait!...
JOSSELYN, *impatienté.*
Je crois même savoir de très-bonne part...
DANIEL.
Elle m'adore!... elle m'a toujours défendu d'en parler... mais voilà six mois que ça dure... Tous les soirs, quand elle va à la petite fontaine chercher de l'eau... c'est convenu, je suis toujours là... et je porte la cruche...
JOSSELYN, *intrigué.*
Vraiment?
DANIEL.
Et les dimanches, au sortir de l'église, nous nous glissons de petites paroles... et puis, après vêpres... et puis à la danse!... Eh! bien, malgré tout ça, ce sont des lenteurs, des hésitations, des oui, des non... à n'y rien comprendre.
JOSSELYN, *à part.*
Ah ça, je ne me doutais guère...
DANIEL.
Enfin, tenez, une heure avant que l'on ne nous ait montré cet écrit qui vous nommait notre maître...
JOSSELYN.
Ah! oui, le testament du feu roi...
DANIEL.
Eh bien, Jeanneton avait dit: « Oui... tu » seras mon petit mari, Daniel..., cette fois, c'est » convenu, c'est arrêté!... »
JOSSELYN, *à part.*
Je comprends! Elle n'avait pas encore ouvert le bahut, la curieuse!
DANIEL.
Là dessus, je la quitte, croyant qu'il n'y avait plus à s'en dédire... à preuve qu'elle s'était laissé prendre le baiser des fiançailles!
JOSSELYN.
Ah! bah!
DANIEL.
Un bon gros baiser... des arrhes qui ont résonné, allez... (*Il imite le bruit d'un baiser.*) Eh bien, le lendemain, c'était plus ça!
JOSSELYN, *appuyant.*
Le lendemain, elle t'a repoussé!
DANIEL.
Oh! avec un air... Et, ce matin surtout... ni plus ni moins que si elle était notre reine!
JOSSELYN, *à part.*
C'est ça! c'est ça! je vois tout maintenant... C'est le pouvoir seul qui plaisait à l'ambitieuse!...

Et moi qui croyais que malgré ma barbe grise...
Ah! Jeanneton! Jeanneton!...

DANIEL.
Eh bien, maître, ma noce... à quand?

JOSSELYN.
Ta noce?... nous verrons ça...

DANIEL.
C'est que plus tard, il sera trop tard!...

JOSSELYN.
Non, non... Tout simple que tu es, tu as peut-être plus avancé tes affaires que tu ne pouvais l'espérer.

SCÈNE VIII.

LES MÊMES, JEANNETON.

JEANNETON.
Bonté divine! miséricorde! que viens-je d'apprendre?... cet ordre que vous avez donné au père Aubriot!... Y pensez-vous?... faire rouvrir les portes de la ville!

JOSSELYN.
Oui, pour qu'on *entre plus facilement.*

DANIEL, *à part.*
Alors mon mariage... tout est perdu!...

JEANNETON.
Est-ce là ce que vous nous aviez promis tout à l'heure?... mais c'est de l'aveuglement... de la démence!

JOSSELYN.
Silence, ma mie!...

JEANNETON.
Par exemple!... je me révolte!... je m'insurge!... je me rébellionne!... je reprends mon serment d'obéissance et de fidélité!...

JOSSELYN.
Paix! vous dis-je... et ne vous mêlez plus, s'il vous plaît, des affaires de notre royaume, ou nous vous faisons jeter dans de bonnes oubliettes, vous et votre langue... votre langue surtout.

JEANNETON.
Ça ne m'empêcherait pas de parler!...

SCÈNE IX.

LES MÊMES, ADALBERT, MARGUERITE, HABITANTS, *suivis de femmes, entrant par le fond avec précipitation.*

CHŒUR.
Que vient-on de nous apprendre?
Ah! maître, qu'avez-vous fait?
Nous n'y pouvons rien comprendre!
Quel est donc votre projet?

JOSSELYN, *aux Habitants.*
Amis, point de craintes, d'alarmes!
Attendez l'ennemi sans armes.
Vous m'avez nommé votre roi!
Je garde les dangers pour moi.

Ne songez qu'à rire, qu'à boire;
Enfants, je vous invite tous
A fêter gaîment la victoire
Que je veux remporter sans vous.

TOUS, *l'entourant.*
Que dit-il? Ah! de grâce,
Parlez, expliquez-vous!

JOSSELYN.
Eh bien, en guerrier plein d'audace,
J'attends le commandeur, ce noble chevalier!
Seul, en champ clos, j'ose le défier!
Il ne peut refuser un combat singulier!

TOUS, *avec effroi.*
Un combat singulier!

JOSSELYN, *à part, en riant.*
Vraiment, très-singulier!

ADALBERT, *d'un ton suppliant, à Josselyn.*
Ah! revenez à vous, cédez à nos alarmes!

TOUS.
Cédez à nos alarmes!

ADALBERT.
Entourez-vous de vos soldats!
Ils ont du cœur, ils ont des armes!

JEANNETON.
Vous devez voler aux combats!

TOUS, *avec énergie.*
Aux armes! aux armes!
Volons aux combats!

ADALBERT.
Vos gens sont nombreux; la victoire
Peut favoriser vos sujets.

JEANNETON.
Roi puissant, songez-y, la gloire
Va vous illustrer à jamais.

JOSSELYN.
Ces mots de guerre et de victoire
Me touchent fort peu, mes amis...
Pour moi, je rêve une autre gloire...
Une autre avenir m'est promis.

D'un air prophétique.
Écoutez... La suite des temps
Me révèle de doux accents...
Je les entends!...
Je les entends!...

COUPLETS.

PREMIER COUPLET.

Il était un roi d'Yvetot
Peu connu dans l'histoire,
Se levant tard, se couchant tôt,
Dormant fort bien sans gloire;
Et couronné par Jeanneton
D'un simple bonnet de coton,
Dit-on;
Ho! ho! ho! ho! ha! ha! ha! ha!
Quel bon petit roi c'était là,
La, là!

ADALBERT.
Mais l'ennemi dans sa furie,
Aujourd'hui, va vous assaillir.

JEANNETON.
Soyez vainqueur, et la commanderie
Peut même vous appartenir!

JOSSELYN.
Non, non, j'aime mieux, sur ma foi,
Que l'on dise encore de moi...

DEUXIÈME COUPLET.

Il n'agrandit point ses états,
Fut un voisin commode,
Et, modèle des potentats,
Prit le plaisir pour code.
Ce n'est que lorsqu'il expira,
Que le peuple qui l'enterra,
Pleura.
Ho ! ho ! ho ! ho ! ha ! ha ! ha ! ha !
Quel bon petit roi c'était là,
La, là !

LE PEUPLE, *s'avançant en désordre sur le devant du théâtre.*

Voici
L'ennemi !

SCÈNE X.

LES MÊMES, RÉGINALD, *suivi de quelques chevaliers, qui restent au fond.*

RÉGINALD, *à Josselyn, d'un ton railleur.*

AIR.

Fidèle aux lois de la chevalerie,
Vous le voyez, j'arrive au rendez-vous !
Puisque votre voix me défie,
Vite, en champ clos, allons, mesurons-nous !
Déjà le clairon nous appelle,
Notre destrier nous attend ;
Bientôt la palme la plus belle
Couronnera le plus vaillant.
Allons, courageux adversaire,
La lance au poing, il faut courir ;
Pour l'honneur de notre bannière,
Il est beau de vaincre ou mourir !
Déjà le clairon nous appelle,
Notre destrier nous attend ;
Bientôt la palme la plus belle
Couronnera le plus vaillant.

JOSSELYN.

Mais, avant le combat, messire,
Je dois rester seul avec vous.

RÉGINALD.

Pourquoi cela ?

JOSSELYN.

Je vais vous en instruire...
Allez, mes enfants, laissez-nous.

RÉGINALD, *à sa suite.*

Pour un instant éloignez-vous !

TOUS, *à demi-voix.*

Quel nouveau mystère
Le retient ici ?
Peut-être il espère
Fléchir l'ennemi ?
Quand sa voix l'ordonne,
Vite, éloignons-nous ;
Mais sur sa personne
Nous veillerons tous.

Ils sortent par le fond.

SCÈNE XI.

JOSSELYN, RÉGINALD.

RÉGINALD.

Nous voilà seuls, je vous écoute... hâtez-vous, messire.

JOSSELYN.

Je suis aussi pressé que vous, seigneur chevalier ; mais, avant le combat, il est important de bien régler ses conditions !

RÉGINALD.

Parlez.

JOSSELYN.

Il est entendu que le vainqueur dictera ses lois au vaincu.

RÉGINALD, *avec impatience.*

C'est l'usage.

JOSSELYN.

Voici tout ce que j'exige : Adalbert épousera Marguerite après votre défaite.

RÉGINALD, *avec ironie.*

Après ma défaite ?... J'y consens ; mais, après la vôtre, Yvetot appartiendra à la commanderie d'Houdeville ?

JOSSELYN, *imitant Réginald.*

Après ma défaite ?... j'y consens... Maintenant, votre main, chevalier, comme gage de la foi jurée.

RÉGINALD.

La voici.

JOSSELYN.

Fort bien !... que la lice soit ouverte !

RÉGINALD.

Vous le voulez, soit. J'ai dû accepter le champ clos ; les devoirs de la chevalerie me l'ordonnaient. Mais l'issue de ce combat inégal ne saurait être douteuse. Ma vie a été toute guerrière, tandis que la vôtre... Réfléchissez, et n'allez pas vainement sacrifier votre existence pour me disputer un bien qui ne saurait m'échapper.

JOSSELYN.

Vous croyez ?... Je pense tout le contraire.

RÉGINALD.

Alors, que les armes en décident.

Il va pour sortir.

JOSSELYN.

Pourquoi sortir ? c'est ici le lieu du combat.

RÉGINALD.

Ici ?...

JOSSELYN.

Vos armes seront la lance, la dague, la hache, tout ce que vous voudrez ; les miennes, mes souvenirs !...

RÉGINALD.

Cette raillerie...

JOSSELYN.

Je parle sérieusement, et je jure devant Dieu que vous remercirez le ciel de m'avoir entendu.

RÉGINALD, *à part.*

Que veut-il dire ?

JOSSELYN.

C'est bien maintenant que la lice est ouverte: avant d'être roi, je tenais, comme vous le savez, boutique de draperie, à Rouen. (*Réginald fait un mouvement d'impatience.*) Ce ne sont encore là que les préludes du combat ; mais bientôt j'en vais venir à l'attaque. Certain dimanche, il y a dix-sept ans de cela, après avoir fermé la boutique, autant pour me reposer des affaires que pour me conformer aux saintes lois de l'église, je m'étais rendu, avec dame Bertheline, ma femme, dans une petite métairie que je possédais aux portes de la ville. Après avoir gaiement passé notre journée, nous devisions bien tranquillement le soir auprès de notre foyer... Tout à coup, nous croyons entendre des gémissements à notre porte, je me lève, je cours ouvrir et j'aperçois une pauvre fille, pâle, souffrante, épuisée de fatigue et de faim... Mes soins, ceux de ma femme, ne tardèrent pas à la ranimer un peu. Pauvre fille! victime de la séduction, maudite, chassée par sa famille, depuis plusieurs jours elle errait sans avoir osé demander asile et pitié.

RÉGINALD, *ému.*
Achevez, messire, achevez!

JOSSELYN.

Hélas! la nuit même, Dieu voyant ses souffrances, voulut les abréger en la rappelant à lui; elle mourut dans nos bras en murmurant une prière pour le père de son enfant. (*Mouvement de Réginald.*) Oui, elle quittait la terre en nous léguant une fille qui venait de recevoir le jour!

RÉGINALD, *avec une émotion croissante.*
Mais le nom de la malheureuse mère... de grâce, son nom?

JOSSELYN.

Son nom! je l'ignore. J'ai élevé son enfant, je l'ai aimé... Le séducteur! je n'ai jamais cherché à le connaître, à lui parler. Qui sait? afin de cacher sa faute, peut-être m'aurait-il enlevé l'enfant de sa victime pour l'ensevelir à tout jamais dans un cloître. Mais aujourd'hui je connais cet homme, et l'instant est venu de tout dire... Je n'ai qu'une arme, et je m'en servirai. Je parlerai... oui, je parlerai devant tous ceux qui l'entourent, qui le vénèrent, et s'il osait nier son crime... (*tirant une chaîne de son sein*) je jetterais alors à ses pieds un joyau, gage d'amour qu'il avait donné à la pauvre mère, et je lui dirais : « Noble seigneur, reconnaissez-vous ces armes?... cette chaîne est-elle bien à vous?... »

RÉGINALD, *regardant la chaîne.*
Grand Dieu! Bathilde, c'était elle!...

FINAL.

Mais cet enfant vit-il encore?
Dois-je le retrouver un jour?
Et le ciel, le ciel que j'implore,
Le rendra-t-il à mon amour?
Parlez! parlez!

JOSSELYN.
Cet enfant, il respire!

RÉGINALD.
Ah! je te rends grâce, ô mon Dieu!
Tu veux donc, avant que j'expire,
Exaucer mon plus tendre vœu!
Vers ma fille si chère,
Vite, guidez mes pas ;
Il est temps que son père
La presse dans ses bras!

JOSSELYN.
Ayez de la prudence,
Il faut vous contenir!
Surtout, en sa présence,
Craignez de vous trahir!

RÉGINALD, *sans l'écouter.*
Vers ma fille si chère,
Vite, guidez mes pas ;
Il est temps que son père
La presse dans ses bras.

JOSSELYN.
Vers cette enfant si chère,
Je guiderai vos pas ;
Il est temps que son père
La presse dans ses bras.

A la fin de cette scène, Adalbert, Jeanneton, Marguerite et les Habitants ont paru doucement au fond en dehors pour observer avec curiosité ce qui se passe; Josselyn les aperçoit et leur fait gaiement signe d'accourir.

~~~~~~~~~~~~~~~~~~~~~~~~~

## SCÈNE XII.

LES MÊMES, ADALBERT, MARGUERITE, JEANNETON, HABITANTS.

JOSSELYN, *gaiement.*
Venez tous, mes enfans...

TOUS.
Mais d'où naît cette joie?..

JOSSELYN.
Venez! c'est du bonheur que le ciel nous envoie!

MARGUERITE, ADALBERT, JEANNETON, DANIEL.
Que dit-il?..

TOUS.
Du bonheur!

JOSSELYN.
Allons, plus de soucis!
En ces lieux désormais il n'est plus d'ennemis!

*Pressant la main de Réginald.*
Nous sommes maintenant de bons et francs amis!

RÉGINALD.
Oui, pour toujours, toujours unis!

*Bas, à Josselyn.*
Mais ma fille, ma fille, il faut que je la voie!

JOSSELYN, *à demi-voix.*
Prenez garde, parlez plus bas!
Revêtu d'un saint caractère,
Il vous faut éviter de scandaleux éclats!..
Mais sans rien dévoiler je puis vous satisfaire...

*Allant aux Habitants.*
Eh bien! enfants, selon mes vœux,
La paix vous rendra tous heureux!

*S'approchant de Marguerite.*

Le sort pour toi seule est contraire !
*Tirant de son sein la chaîne qu'il a montrée au Commandeur.*

Pour le conjurer, mon enfant,
Peut-être aurais-je un talisman...
C'est cette chaîne qui, j'espère,
Pourra protéger ton amour ;
C'est cette chaîne que ta mère
Portait quand tu reçus le jour !

*En regardant le Commandeur, il passe la chaîne au cou de Marguerite, qui la presse sur ses lèvres.*

RÉGINALD, *très-ému, bas, à Josselyn.*

C'est ma fille ! c'est elle !... ah ! ne me trompez pas !...

JOSSELYN, *bas.*

Monseigneur, monseigneur, ne vous trahissez pas !

RÉGINALD, *de même.*

Ma fille !... et je ne puis la presser dans mes bras !...

JOSSELYN, *de même.*

C'est vrai !... pourtant, avec un peu d'adresse,
Si nous le voulions bien,
On pourrait trouver un moyen...

RÉGINALD, *bas, vivement.*

Ah ! je souscris à tout, croyez-en ma tendresse...

JOSSELYN, *à haute voix.*

Monseigneur chevalier, embrassez votre nièce !

MARGUERITE, *courant se jeter dans les bras que Réginald lui ouvre.*

Il se pourrait !

ADALBERT, *transporté.*

Elle est à moi !

JOSSELYN.

Enfants, soyez-unis ! je le veux, moi, le roi !

JEANNETON, *avec joie.*

Vous l'êtes donc toujours ?

JOSSELYN.

Plus que jamais, ma chère !

JEANNETON, *avec orgueil.*

Nous restons au palais ?

JOSSELYN.

Non pas... à ma chaumière !

*Prenant Jeanneton à part.*

Et, je le sais, tu ne t'y plairais guère,
Toi qui n'aimes que la grandeur,
Le bruit, l'éclat et la splendeur.
Avec jeune meunier vaut mieux être meunière,
Que de prendre vieil époseur,
Qui veut rester bourgeois, quoiqu'on l'ait fait seigneur.

JEANNETON, *à Daniel.*

Daniel, voici ma main.

DANIEL, *avec doute.*

Enfin ! est-ce sincère ?

JOSSELYN, *au Peuple.*

Et vous, mes enfants, plus de guerre ;
Car je ne veux lever de ban
Que pour tirer quatre fois l'an
Au blanc !

CHOEUR.

Ho ! ho ! ho ! ha ! ha ! ha !
Le bon roi que nous avons là !

JOSSELYN.

Assez, mes chers amis,
Écoutez mes avis :
Aimez-vous, aimez-moi,
Voilà, voilà ma loi !
Au travail, le matin,
Demandez votre pain ;
Aux refrains des chansons,
Le soir, dansez en ronds.
Sans haine et sans chagrins,
Vivez en bons voisins.
Suspendez mon portrait
Dans chaque cabaret ;
Et fêtez-moi souvent
Tous, en buvant
Devant !
Moi-même, à table et sans suppôt,
Sur chaque muid je lève un pot
D'impôt !

Le bonheur, il est là ;
Voilà tout le mystère !
Le bonheur, il est là ;
Le secret, le voilà !

CHOEUR GÉNÉRAL.

Le bonheur, il est là ;
Voilà tout le mystère !
Le bonheur, il est là !
Le secret le voilà.

FIN.

La mise en scène exacte de cet ouvrage, transcrite par M. Palianti, fait partie de la collection des mises en scène publiées par le journal : *Revue et Gazette des Théâtres*, rue Sainte-Anne, 55.

PARIS. — IMPRIMERIE DE V⁰ DONDEY-DUPRÉ,
rue Saint-Louis, 46, au Marais.

www.ingramcontent.com/pod-product-compliance
Lightning Source LLC
Chambersburg PA
CBHW030125230526
45469CB00005B/1805